T0317094

Émile Zola

LEBEN IN BILDERN

Herausgegeben von
Dieter Stolz

Émile Zola

Cord-Friedrich Berghahn

DEUTSCHER KUNSTVERLAG

Für
Maria-Rosa

»Und ist das Buch beendet, ach, ist es fertig, welch eine Erleichterung für mich! Ich rede nicht vom Behagen des Herrn Verfassers, der sich vor Bewunderung für sein Opus überschlägt, sondern von dem befreienden Fluch, mit dem der Lastträger die Bürde abwirft, die ihm fast das Rückgrat gebrochen hat … Und dann, dann beginnt alles von neuem; stets fängt es wieder von vorn an; wie vorher führe ich nur zu bald am liebsten aus der Haut. Ich wüte gegen mich selbst, weil es mich aufbringt, daß ich nicht mehr Talent bewiesen habe; weil mich das Rasen überkommt, wenn ich bedenke, daß ich womöglich kein umfangreicheres, höher aufgetürmtes Gesamtwerk hinterlasse, Bücher über Bücher, ganze Stapel, ein richtiges Gebirge. Und selbst auf dem Sterbebett werden mich die gräßlichsten Zweifel heimsuchen, werde ich mich erbittert fragen, ob ich das Richtige getan habe; ob ich nicht links hätte gehen müssen, während ich nach rechts gegangen bin. Noch mein letztes Wort, mein letzter Atem wird mein Verlangen bezeugen, alles noch einmal zu machen.«

Émile Zola: *L'œuvre*, Kap. 9

Inhalt

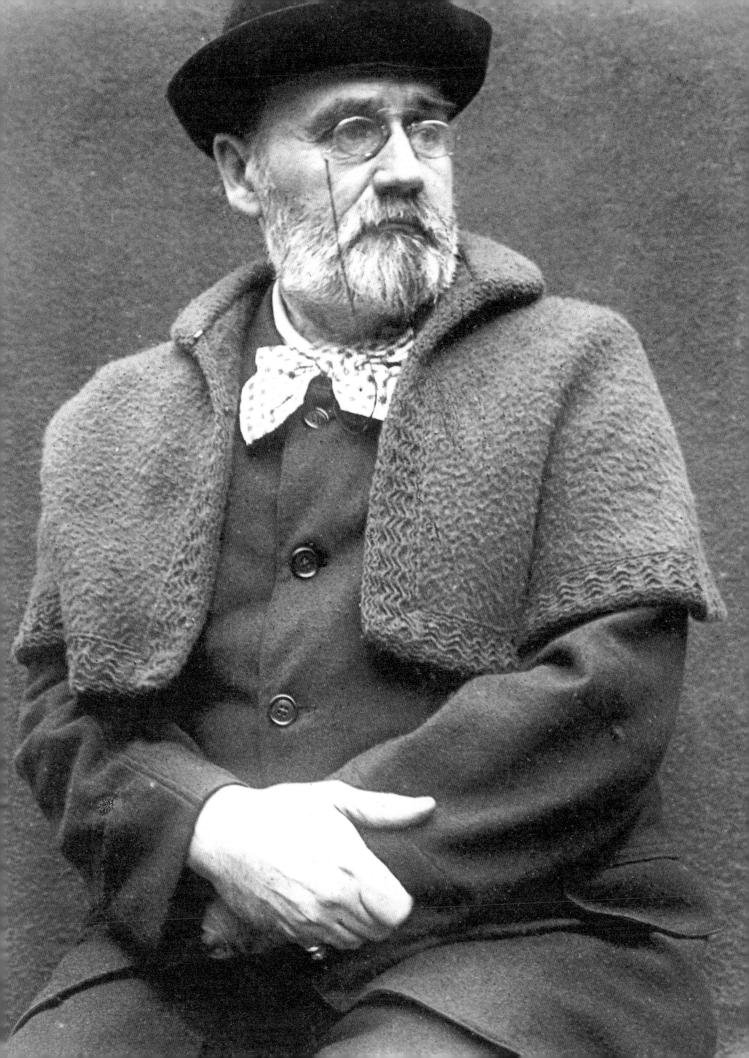

Provence

Als Romancier der großen Städte und der industriellen Moderne, als Theoretiker des Naturalismus und Verfechter einer Allianz zwischen Literatur und Journalismus, als engagierter Republikaner und Prophet eines utopischen Sozialismus ist der 1840 in Paris geborene Émile Zola *der* moderne Autor schlechthin; undenkbar ohne die französische Metropole und ihre gesellschaftlichen Strukturen, ohne ihren literarischen Markt und ihre politischen Verflechtungen, ohne ihren Luxus und ihr Elend. Seine Jugend jedoch ist untrennbar verbunden mit der Landschaft um Aix-en-Provence, jener alten römischen Stadtgründung nördlich von Marseille. Hierhin verschlägt es 1843 den Vater Francesco Zolla (1796–1847), einen aus dem Venezianischen stammenden Eisenbahningenieur, der sich nach Wanderjahren in Italien, Österreich, Holland und England als François Zola naturalisiert hatte. Zola *père* ist ein Projektemacher, ein visionärer Ingenieur, der Entwürfe für den Eisenbahnbau der Strecke Linz–Budweis vorlegt, für Marseille einen neuen Hafen projektiert und die *Compagnie des chemins de fer Zola* gründet. Auch in Aix macht er unentwegt Pläne; einer davon wird schließlich realisiert: der Bau eines Staudamms in den Schluchten des Infernet. Dieser Damm, der seit 1871 seinen Namen trägt (Barrage Zola), ist einer der Ersten in der Geschichte der Ingenieurbaukunst, der sich konvex gegen das Wasser stemmt. Seit 1854 funktioniert er, und in seiner Nachbarschaft spielt sich die Jugend Émile Zolas ab. Hinter ihm beginnt das Gebirgsmassiv der Sainte-Victoire. Zolas Freund Paul Cézanne hat sich in seinen Bildern immer wieder der Herausforderung dieser Landschaft gestellt, hat unablässig an der Umsetzung ihres Lichts auf der Leinwand gearbeitet. Sie findet sich auch in Zolas Texten.

Ein anonymes Ölgemälde aus dem Jahr 1845 zeigt die kleine Familie Zola als Muster bürgerlicher Arriviertheit. Der Vater mit Embon-

Émile Zola. Undatierte Aufnahme.

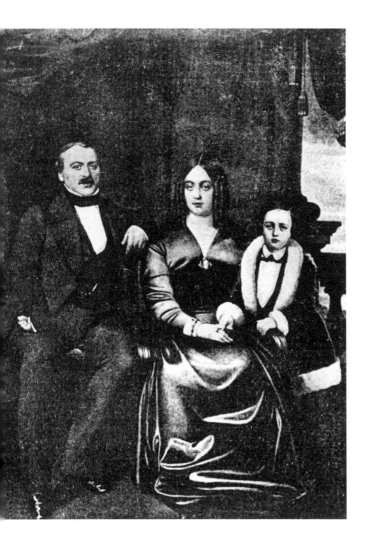

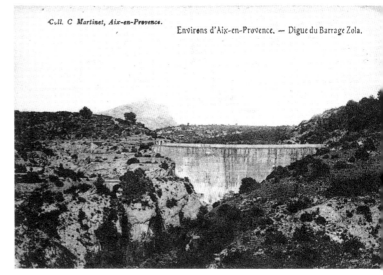

Anonym: Émile Zola und seine Eltern.
1845. Médan, Maison Zola.

Le Barrage Zola. Historische Postkarte.

Paul Cézanne: *Le Barrage Zola*. 1877/78.
National Museum of Wales.

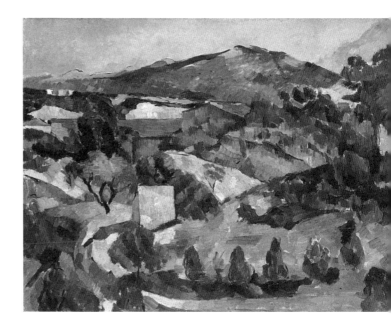

point, die Mutter Émilie im Chiffonkleid, der Sohn mit Pelzkragen und im dreiteiligen Anzug. Zwei Jahre später wird diese Idylle zerbrechen. François Zola stirbt – gerade 50 Jahre alt. Für den Knaben und die Mutter bedeutet dieser Tod einen Schock, der beide traumatisiert. Der siebenjährige Halbwaise ist ohnehin ein verzärteltes Kind, kann noch in diesem fortgeschrittenen Alter kaum lesen und schreiben. Und die Mutter erweist sich als allzu gutgläubig, wird das Opfer einer Prozesslawine, in deren Verlauf sie allmählich alle Anteile am Staudammprojekt ihres Mannes verliert. Dennoch halten sich Mutter und Sohn eine Weile in Aix, wo Émile ab 1852 dank eines Stipendiums am Collège d'Aix zur Schule geht. Hier sind es die Naturwissenschaften, die ihn als Sohn eines Ingenieurs faszinieren, und hier bildet sich jener feste Freundeskreis, der ihm Sicherheit gibt. Zu ihm gehören neben Paul Cézanne und Baptistin Baille – die gemeinsam mit Zola jene »trois inséparables«, die drei Unzertrennlichen, bilden – Philippe Solari (der später als Bildhauer Zolas Grab schaffen wird), Antony Valabrègue (der als Autor und Kunstkritiker Karriere machen sollte) und Marius Roux (mit dem zusammen Zola 1867 den Sensationsroman *Les mystères de Marseille* schreibt).

Zolas Jugend zwischen der verhassten Schule mit ihren Zwängen und der Landschaft mit ihrer Freiheit endet 1858 mit der Übersiedlung der Familie nach Paris. Es ist das Paris des Kaisers Napoléon III., das Paris gigantischer Baumaßnahmen und irrwitziger Grundstücksspekulationen. Der planende Geist hinter dieser Neuerfindung der Stadt ist Napoléons Präfekt Baron Georges-Eugène Haussmann, der sich selbst ironisch als »Zerstörungskünstler« bezeichnet. Er durchzieht die Stadt mit jenem charakteristischen Netzwerk großer Boulevards, die die historisch gewachsenen Stadtquartiere durchschneiden und neue urbane Zusammenhänge schaffen. Durch seine rigiden Vorgaben hat er jene einheitliche Bebauung erzwungen, deren Eleganz das moderne Paris zur Bühne der Belle Époque macht. Der Romancier Zola wird diese Bühne in der Literatur unsterblich machen.

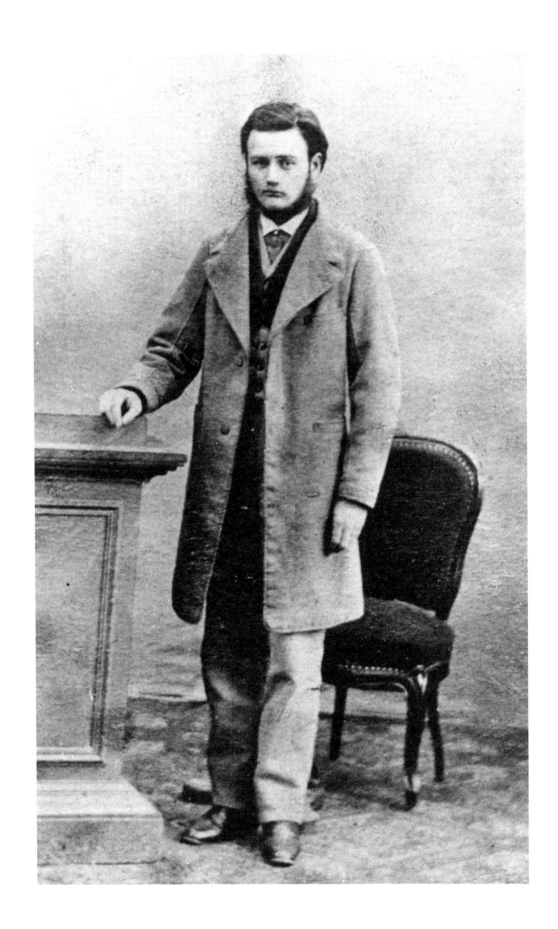

Paris

In Paris besucht Zola zunächst das Lycée Saint-Louis. An seine schulischen Erfolge in Aix kann er jedoch nicht mehr anknüpfen; hier gilt er als Provinzler, dessen harter südfranzösischer Dialekt zusammen mit seinem Stottern für Hohn und Spott sorgen. Zu diesen Demütigungen kommt die soziale Deklassierung hinzu. Zolas Mutter arbeitet als Schneiderin und Putzfrau. Häufige Wohnnungswechsel deuten auf Probleme mit dem Mietzins. Vor diesem Hintergrund überrascht Émiles Versagen im Bildungssystem kaum; verwunderlich ist vielmehr, dass sich der junge Mann den Prüfungen des Baccalauréats überhaupt gestellt hat. Sein schulisches Scheitern kann auch ein zweiter Versuch im Jahr 1859 nicht verhindern. Schließlich tritt er eine glanzlose Position in der Zollverwaltung von Paris an. Das »Schmiereramt«, wie es in einem Brief an Baille heißt, ermöglicht ein zwar elendes, aber auch prägendes Doppelleben: »Meine Lage ist also folgende: Ich muss mein Brot verdienen, gleichgültig wie, und wenn ich meinen Träumen nicht entsagen will, des Nachts an meiner Zukunft arbeiten. Der Kampf wird lang sein, aber er schreckt mich nicht; ich fühle etwas in mir, und wenn dieses Etwas wirklich existiert, muss es früher oder später ans Tageslicht kommen. Also keinerlei Luftschlösser, eine strenge Logik, vor allem essen, dann sehen, was in mir ist, möglicherweise viel, möglicherweise nichts, – und wenn ich mich geirrt habe, will ich mit meinem bescheidenen Amt mein Leben weiter fristen, und, wie so viele, mit meinen Tränen und meinen Träumen über diese armselige Erde hinweggleiten.«

Zola schreibt in seinen Nächten unablässig: Gedichte, Novellen, Dramen, alle unter dem mächtigen Einfluss der literarischen Romantik. Die Literaturwissenschaft hat diese Texte unter den Generalverdacht der Epigonalität gestellt und marginalisiert. In der Tat glänzt Zola

Émile Zola im Alter von 20 Jahren.

Le quartier neuf du faubourg Saint-Denis. — Constructions élevées par la société Cail et Cⁱᵉ.

hier nicht durch formale Innovation. Dennoch lohnt ein Blick in diese frühen Schriften, sie sind das Labor kommender literarischer Projekte und zeigen Grundzüge seiner späteren Autorschaft. Ein gutes Beispiel dafür ist das Gedicht *La chaine des êtres*, bei dem die schon ausgestorbene Gattung des philosophischen Lehrgedichts zum Gefäß eines neuen, naturwissenschaftlichen Denkens avanciert.

Zola schreibt am 15. Juni 1860 an Baille, dass *La chaine des êtres* drei Gesänge beinhalten soll: Le Passé, »der erste Gesang wird die allmähliche Erschaffung der Wesen bis zum Menschen umfassen. Darin werden alle Umwälzungen enthalten sein, die sich auf dem Erdball ereignet haben, alles, was uns die Geologie über diese zerstörten Erden, diese jetzt unter Trümmern verschütteten Tiere lehrt. Der zweite Gesang (Le Présent) wird die Menschheit, von ihrer Geburt an, in ihrem natürlichen Zustand zeigen, und sie bis zu den Zeiten der Zivilisation führen. Alles, was uns die Physiologie von der physischen Entwicklung des Menschen, was uns die Philosophie von seiner moralischen Entwicklung lehrt, wird zumindest in einer kurzen Zusammenfassung in diesem Teil zu Worte kommen. Der dritte Teil (Le Futur) wird dann eine mächtige Apotheose. […] Also im ersten Gesang Gelehrter, im zweiten Philosoph, im dritten lyrischer Sänger, in allen dreien Dichter.«

Die Pariser Jugendbriefe dokumentieren einen aufmerksamen Beobachter seiner Zeit, und zwar aus einer bewusst randständigen Perspektive. Das verleiht ihnen einen experimentellen Charakter, sie sind Anordnungen des Schreibens, in denen Existenz, Autobiographie, Wunschbiographie und Literatur unmittelbar verschaltet sind. Das zeigt eine Episode besonders eindrücklich: 1861 lebt Zola in einem billigen Hotel garni. Hier begegnet er eines Nachts einer schwer erkrankten jungen Prostituierten, von der wir nur den Namen kennen: Berthe. Die beiden leben eine Zeitlang zusammen, und Zola unternimmt mit der jungen Frau ein Bildungsexperiment. Davon erfahren die Freunde durch seine Briefe, aber die Reihenfolge von Leben und Schreiben ist vertauscht. Denn Zola schreibt Baille schon im Sommer 1860, also *vor* Berthe, von der »verrückten Sucht, eine Unglückliche auf den rechten Weg zu bringen, indem wir sie lieben und aus dem Rinnstein auflesen«; er antizipiert seine Episode mit Berthe – und damit zugleich seinen vier Jahre später verfassten Roman *La confession de Claude*.

Abtragung des Hügels Butte des Moulins für den 1854–1864 ausgeführten Bau der Avenue de l'Opéra. Fotografie von P. Emonts, um 1870.

Die neuen Boulevards im Quartier Saint-Denis. Stich von Bertrand und Coste. Aus: *Le Monde Illustré* vom 16. Januar 1869, Nr. 614.

Lehrjahre

N ach dem Scheitern der Beziehung zu Berthe, mehreren psy-
chischen Zusammenbrüchen und deprimiert durch sein
Doppelleben beginnt Zola 1862 eine Lehre als Lagerist im
Verlagshaus Hachette. Eine pragmatische Entscheidung, sie reißt ihn
aus der Depression. Als Gehilfe macht er auf sich aufmerksam, in-
dem er dem Verlagschef Louis Hachette eine neue literarische Rei-
he mit Autorendebüts vorschlägt. Hachette geht darauf zwar nicht
ein, befördert Zola aber zum Leiter der Werbeabteilung. Die hier ge-
machten Erfahrungen werden für den Autor des *Rougon-Macquart-*
Zyklus unbezahlbar sein. Er zieht aus ihnen nicht nur persönliche
Lehren, er baut sein Ideal einer modernen Autorschaft wesentlich auf
ihnen auf. Wie kein zweiter Autor seines Jahrhunderts öffnet er sich
dem literarischen Markt und kalkuliert mit dessen Gesetzen, Fines-
sen und Tricks bei der Lancierung seiner Werke. Deshalb empfindet
Zola die Zeit bei Hachette aller intellektuellen Fremdbestimmung
zum Trotz als Zeit persönlicher Autonomie; sie markiert lebensge-
schichtlich das Ende seiner Jugend und den Anfang seiner sichtbaren
Autorschaft. Ab 1863 schreibt er für die verschiedensten literarischen
Zeitschriften, aber auch für Tages- und Wochenzeitungen über Li-
teratur. Dabei kommen ihm die in der Werbeabteilung erworbenen
Fähigkeiten zugute: Zolas knapper, provokanter und auf Thesen ab-
zielender Stil sichert ihm eine wachsende Leserschaft, wozu gewiss
auch die zahlreichen Konflikte mit der Zensur beitragen. Bald ist
sein Name eine feste Größe, er führt seine Feldzüge in den Feuil-
letons der Tages- und Wochenzeitungen – darunter so bedeutende
oppositionelle Blätter wie *L'Événement*, *Le Figaro*, *La Cloche* und *Le*
Voltaire.

Im Herbst 1864 erscheint beim Verleger Lacroix Zolas Novellen-
sammlung *Les Contes à Ninon*, deren einzelne Texte in den Jahren

Die Librairie Hachette am Boulevard
Saint-Germain 79, Ecke Rue Hautefeuille
im 6. Arrondissement. Foto von 1909.

zuvor in verschiedenen Zeitschriften gedruckt worden waren. Dieses bis heute unterschätzte novellistische Frühwerk zeigt nicht nur beeindruckende stilistische Amplituden, an ihm lässt sich die Entwicklung eines jungen Schriftstellers wie unter einem Mikroskop beobachten. Bereits mit der fiktiven Figur der Ninon hat sich Zola eine Instanz geschaffen, mit deren Hilfe er seine Figurationen moderner Prosa erproben kann. Parallel dazu finden sich in den Texten noch Reminiszenzen an die französische Romantik, aber auch Stücke, die auf Zolas intensive Verwendung von Symbol und Allegorie als erzählerische Mittel eines neuen Realismus verweisen, so etwa die düstere Geschichte *Le sang*, in der vier Soldaten eine Nacht auf dem Schlachtfeld inmitten von Leichenbergen verbringen. Im Jahr nach den *Contes à Ninon* erscheint mit *La confession de Claude* Zolas erster Roman in Buchform. Dieser Briefroman ist zugleich alt und neu, konventionell und innovativ; seine autobiographischen Züge sind dabei ganz unverkennbar: Claude, ein junger, aus der Provence stammender Dichter beschreibt seinen Freunden die Beziehung zur Prostituierten Laurentia – dabei werden ›echte‹ Briefe an Baille und Cézanne in den Text einmontiert. Claude will Laurentia erziehen, bilden und gesellschaftlich integrieren, aber stattdessen wird er ihr hörig und verliert seine Autonomie. Eine gewaltsame Trennung rettet ihn. Am Ende des Textes steht die in Aussicht genommene Rückkehr in die Provence.

»In der Elendszeit meiner Jugend«, schreibt Zola rückblickend, »wohnte ich in einer Vorstadt-Dachkammer, von der man ganz Paris übersah. Dieses große reglose und gleichgültige Paris, das immer im Rahmen meines Fensters stand, erschien mir wie der stumme Zeuge, wie der tragische Vertraute meiner Freuden und meiner Traurigkeiten. Vor ihm habe ich gehungert, vor ihm habe ich geweint, vor ihm habe ich geliebt und meine größten Wonnen erlebt. Ach, seit meinem zwanzigsten Lebensjahr habe ich davon geträumt, einen Roman zu schreiben, in dem Paris mit seinem Ozean von Dächern eine Rolle spielen sollte wie der antike Chor. Ich dachte an ein intimes Drama mit drei oder vier Geschöpfen in einem kleinen Zimmer und am Horizont dahinter die riesige Stadt, die immer da wäre und mit ihren steinernen Augen auf die entsetzliche Qual dieser Kreaturen blickt.« In seinem nächsten Roman *Thérèse Raquin* (1867) verwirklicht Zola diese Idee. Er entfaltet die Handlung und die Psychologie seiner Gestalten aus der Schilderung eines Ortes heraus: Die sinnliche Thérèse Raquin lebt mit ihrer Stiefmutter (die zugleich ihre Schwiegermutter

ist) und ihrem retardierten Mann Camille in einer heruntergekommenen Pariser Einkaufspassage. Als Thérèse den leidenschaftlichen Laurent kennenlernt, beschließen die beiden, Camille zu ertränken. Nach dem gemeinsam begangenen Mord weicht die Liebe frenetischen Visionen und dem Gefühl gegenseitigen Misstrauens. Schließlich töten sich beide. Der Roman überzeugt durch seine manische Monotonie und durch die Insistenz der Beobachtung von vier Personen in einer klaustrophobischen Anordnung. Orte, Begebenheiten und Gespräche wiederholen sich, und inmitten dieser fast unerträglichen Wiederholungen ereignet sich das Unerhörte: der Mord und die auf ihn folgende psychische Zersetzung und physische Zerstörung von Thérèse und Laurent.

Im Vorwort zur zweiten Auflage des wegen »Unsittlichkeit« heftig angegriffenen Romans legt Zola erstmals die Grundzüge seiner Experimentalpoetik dar. »Ich habe bewusst Personen gewählt«, heißt es hier, »die unumschränkt von ihren Nerven und ihrem Blut beherrscht werden, unfähig zu freier Entscheidung, bei jeder Handlung in ihrem Leben dem verhängnisvollen Einfluss ihrer körperlichen Triebe unterliegend.« Der Hass im Roman ist Zola zufolge die kausale Folge der von ihm zusammengeführten Temperamente; und auch der Mord ist die logische Konsequenz der (sozusagen chemischen) Reaktionen zwischen den Romanfiguren. Die Anlage des Textes – und daran wird Zola bei allen kommenden Romanen festhalten – ist das literarische Äquivalent einer naturwissenschaftlichen Experimentalanordnung. »Ich habe ganz einfach die analytische Arbeit an zwei lebenden Körpern vorgenommen, wie sie Chirurgen an Leichen vornehmen.« *Thérèse Raquin* ist ein Relais im Werk Zolas. Hier finden sich alle Voraussetzungen für seine Schreibstrategien der Zukunft in konzentrierter Form.

Umso erstaunlicher ist der zeitgleiche Roman *Les mystères de Marseille*, der sich schon im Titel an Eugène Sues Feuilletonroman *Les mystères de Paris* anlehnt. Wie Sue für Paris, so entwirft Zola für Marseille eine melodramatische Geschichte, die derart panoramatisch angelegt ist, dass die ganze Stadt in ihrer sozialen und urbanen Komplexität eine entscheidende Rolle für die Entfaltung der Handlung spielt. Die Geschichte der reichen Blanche de Cazalis aus gutem Hause, die den armen Philippe Cayol liebt und sich für ihn aus dem elterlichen Hause entführen lässt, ist mit den Ereignissen der Revolution von 1848 verknüpft. Schließlich katalysiert der Ausbruch

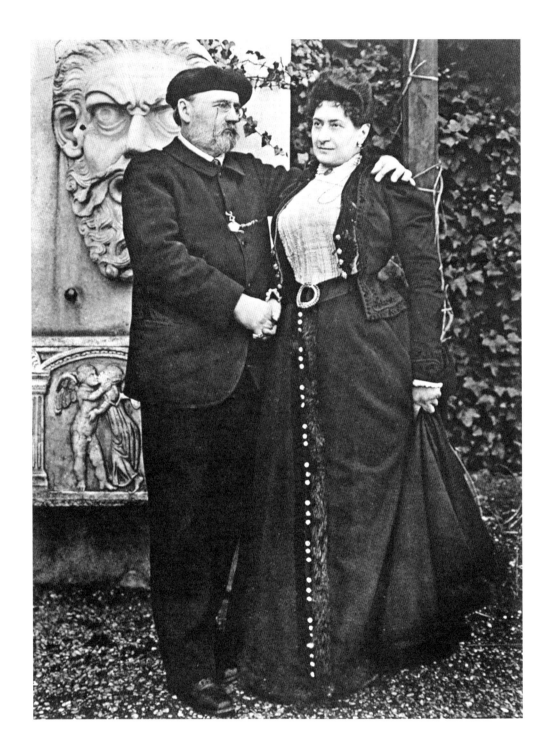

Zola und seine Frau Alexandrine
vor antiken Reliefs im Innenhof der Pariser
Stadtwohnung in der Rue de Bruxelles.

einer Choleraepidemie in Marseille, nicht anders als in Alessandro Manzonis Roman *I promessi sposi* die große Pest in Mailand, die Lebenswege der Romanfiguren.

Als »roman historique contemporain« bezeichnet Zola die *Mystères de Marseille* im Untertitel, als Roman, der die kaum vergangene Gegenwart als historisch begreifbar erkennt, als Roman, »in dem alles wahr und alles in der Wirklichkeit beobachtet ist«. In ihm amalgamiert Zola die experimentelle Grundidee der *Thérèse Raquin* mit einer erzählerischen Technik, bei der, wie er im Vorwort der *Mystères* schreibt, die Haupthandlung »zwanzig Geschichten von sehr unterschiedlicher Natur« in sich aufnimmt. 1867 kann man mithin aus guten Gründen als das Jahr der Neuerfindung des Romanciers Zola aus dem Geist des Journalismus und der experimentellen Naturwissenschaften bezeichnen, das Jahr, in dem in zwei sehr unterschiedlichen Texten die Bausteine zu seiner bahnbrechenden naturalistischen Poetik entwickelt werden. Sie bedürfen nur noch der Synthese in *einem* Modell.

Zolas Leben begibt sich in der zweiten Hälfte der 1860er Jahre in geordnete Bahnen. 1864 lernt er – wahrscheinlich in Cézannes Atelier – die dunkeläugige, stille und ernste Éléonore-Alexandrine Meley (1839–1925) kennen, die uneheliche Tochter eines Pariser Druckers. Sie selbst nennt sich mit Vornamen Gabrielle (und so soll sie in diesem Buch auch heißen). Ein Jahr später ziehen die beiden zusammen, ihre wilde Ehe wird jedoch erst 1870 legalisiert. Das Paar bezieht eine Wohnung mit Garten in Batignolles. Hier kann Émile mit Gabrielles Hilfe jenes manische Arbeitspensum, das seitdem sein Leben bestimmen sollte, in die Regelmäßigkeit gleichförmiger Tagesabläufe überführen.

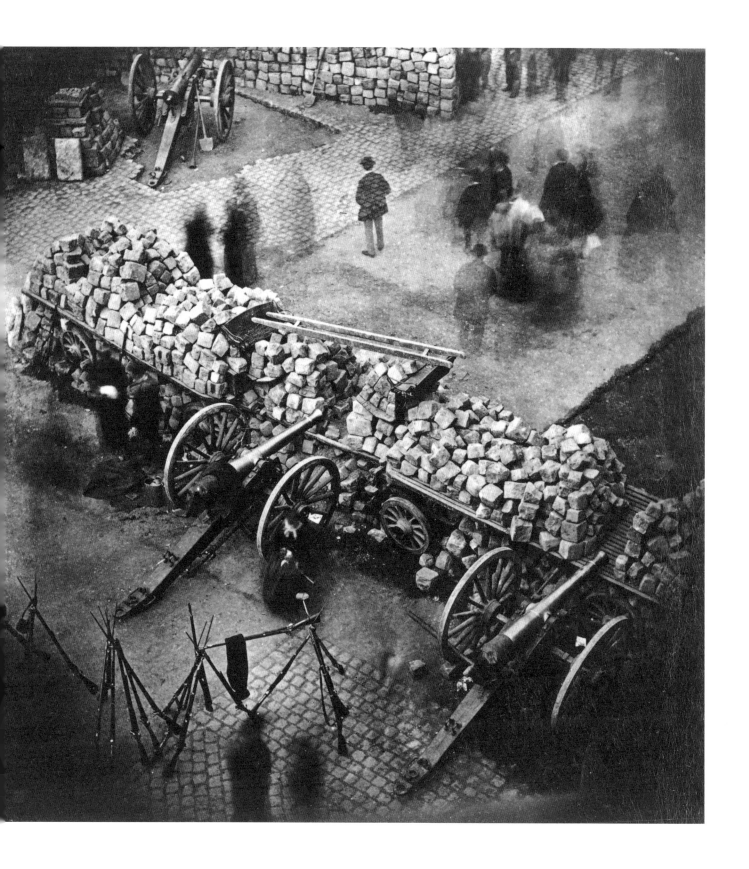

Experimentalroman

Im Juli 1870 bricht zwischen Frankreich und Preußen (angesichts der Bündnisstruktur wird man sagen dürfen: Frankreich und Deutschland) der Krieg aus. Der eigentliche Grund – die Regelung der spanischen Thronfolge – ist europapolitisch bedeutungslos, aber Napoléon III. hat nach einer Reihe diplomatischer Schlappen und angesichts tiefgreifender Verwerfungen im Inneren den Krieg zum nationalen Befreiungsschlag erklärt. Eine Steilvorlage für Bismarcks Machtpolitik, in deren Vollzug das schlecht vorbereitete und politisch isolierte Frankreich innerhalb weniger Monate geschlagen wird. Die Gefangennahme Napoléons III. nach der Schlacht bei Sedan am 1. September 1870 markiert das Ende dieses Blitzkriegs und präludiert zugleich das des Zweiten Kaiserreichs. Dann aber geschieht das Unerwartete: In Paris wird am 4. September die Kammer der Deputierten von Volksmassen gestürmt, die Republik ausgerufen und Adolphe Thiers zum Chef der »Regierung der nationalen Verteidigung« erklärt. Ab dem 19. September liegt Paris im Geschosshagel preußischer Truppen. Nach Kapitulation und Teilbesetzung der Stadt am 28. Januar 1871 wählen die Franzosen auf deutschen Druck hin eine Nationalversammlung, die sich im Februar in Bordeaux konstituiert. Zola, dessen journalistische Produktion in diesen Jahren ihren Höhepunkt erreicht, ist im Februar und März als Berichterstatter in Bordeaux tätig. Von März 1871 bis Mai 1872 berichtet er dann aus Versailles, das Bordeaux als provisorische Hauptstadt ablöst.

In Paris gründet sich unterdessen die Kommune, deren Ziel eine sozialistische Stadt und – von hier ausgehend – ein sozialistisches Frankreich ist. Auf den Ruinen des Zweiten Kaiserreichs formiert sich so das Urbild aller kommenden Rätedemokratien. Zwar dauert deren Herrschaft kaum ein Vierteljahr, bevor sie von der regulären Armee in blutigen Barrikadenkämpfen niedergeschlagen wird, doch

Barrikaden der Pariser Kommune beim Hôtel de Ville und der Rue de Rivoli, April 1871. Foto von Pierre-Ambrose Richebourg (1810–1893).

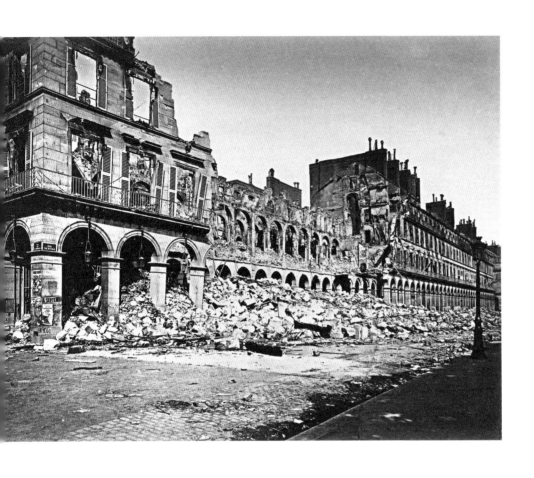

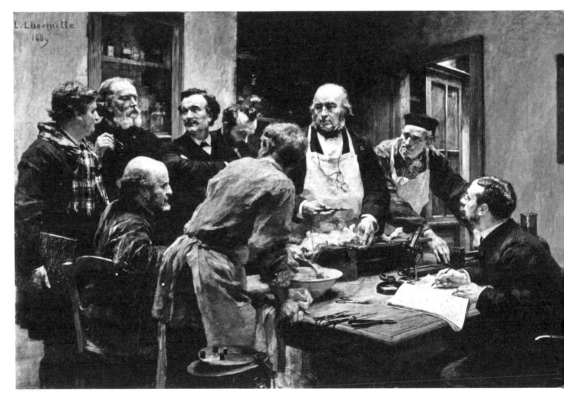

brechen in dieser kurzen Zeit alle notdürftig verheilten Wunden der Revolutionen von 1789, 1830 und 1848 auf. Für den jungen politischen Journalisten Zola ist die Kommune Lehrstück und Katalysator. Mit ihrer Niederschlagung beginnt die Dritte Republik, in die seine Arbeit am Zyklus der *Rougon-Macquart* fällt.

Dieses Romanprojekt gehört zu den monumentalsten, ja hybridesten literarischen Werken des an hybriden Werken nicht eben armen 19. Jahrhunderts. Thomas Mann stellt es 1933 in seinem Essay *Leiden und Größe Richard Wagners* neben den *Ring des Nibelungen*: »Der Zaubergarten der impressionistischen Malerei Frankreichs, der englische, französische, russische Roman, die deutschen Naturwissenschaften, die deutsche Musik, – nein, das ist kein schlechtes Zeitalter, im Rückblick ist das ein Wald von großen Männern. Und der Rückblick, die Distanz auch erst erlaubt uns, die Familienähnlichkeit zwischen ihnen allen zu erkennen, dies gemeinsame Gepräge, das bei allen Unterschieden ihres Seins und Könnens die Epoche ihnen aufdrückt. Zola und Wagner etwa, die *Rougon-Macquarts* und der *Ring des Nibelungen* – vor fünfzig Jahren wäre nicht leicht jemand darauf verfallen, diese Schöpfer, diese Werke zusammen zu nennen. Dennoch gehören sie zusammen. Die Verwandtschaft des Geistes, der Absichten, der Mittel springt heute ins Auge. Es ist nicht nur der Ehrgeiz des Formates, der Kunstgeschmack am Grandiosen, Massenhaften, was sie verbindet, auch nicht nur, im Technischen, das homerische Leitmotiv, es ist vor allem ein Naturalismus, der sich ins Symbolische steigert und ins Mythische wächst; denn wer wollte in Zolas Epik den Symbolismus und mythischen Hang verkennen, der seine Figuren ins Überwirkliche hebt.«

Wovon handelt der *Rougon-Macquart*-Zyklus? 1868 legt Zola seinem neuen Verleger Lacroix den Plan einer Romanserie vor, die in zehn Bänden die Geschichte einer Familie unter dem Zweiten Kaiserreich erzählt. Es soll darum gehen, »die Träger des Bluts und des Milieus zu studieren«, darum also, naturwissenschaftliche Grundannahmen in einem Sprachkunstwerk zu entwickeln. Damit steht die positivistische Methode Auguste Comtes im Zentrum einer Romanpoetologie. Comte hat das streng wissenschaftliche, das *positivistische* Zeitalter als die letzte Form menschlicher Entwicklung nach dem religiösen und dem metaphysischen dargestellt und Zola so mit dem notwendigen »Überbau« zur Konzeption der *Rougon-Macquart* versehen. In Comtes Spuren, dazu ausgerüstet mit der Idee einer »experimentellen

Aufnahme der Rue de Rivoli 1871 mit den Beschädigungen durch die Straßenkämpfe der Kommune. Foto von Alphonse J. Liébert (1827–1913).

La leçon de Claude Bernard (1889) von Léon Augustin L'Hermitte. Der Maler verleiht der Anatomiestunde Bernards die Weihen einer wissenschaftlichen Offenbarung.

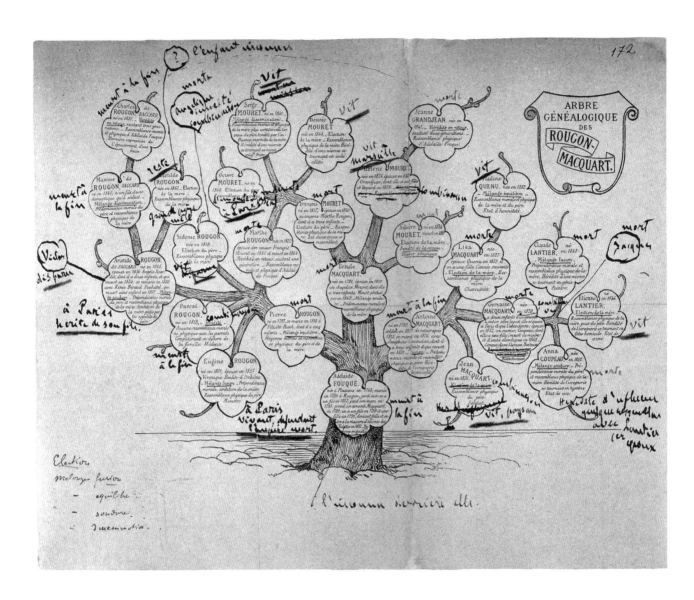

Der Stammbaum der Familie Rougon-Macquart, versehen mit Zolas Kommentaren. Aus den Vorarbeiten zu Zolas letztem Roman der Rougon-Macquart-Reihe *Le docteur Pascal*. 1892.

Methode«, die er vom Mediziner Claude Bernard übernimmt, macht sich Zola an die Verwirklichung seines gewaltigen Vorhabens. So wie Bernard in seiner *Introduction à l'étude de la médecine expérimentale* die tradierten Lehrmeinungen der Medizin herausfordert, fordert er mit seiner literarischen Versuchsanordnung im Zeichen der Natur- und Sozialwissenschaften die Literatur heraus.

Ein Romanzyklus als großangelegte Experimentalanordnung und als kritische Analyse des verhassten Zweiten Kaiserreichs; dessen katastrophisches Ende sei, so Zola triumphierend im Vorwort zum ersten Roman der *Rougon-Macquart*, von Anfang an Teil seines Romanplans gewesen: »ich sammelte«, schreibt er in diesem auf den 11. Juli 1871 datierten Vorwort, »seit drei Jahren die Dokumente zu diesem großen Werk, und der vorliegende Band war sogar schon geschrieben, als der Sturz Bonapartes [Napoléons III.], dessen ich als Künstler bedurfte und den ich notwendigerweise immer am Ende dieses Dramas sah, […] mir die schreckliche und notwendige Lösung meines Werkes gab«. Damit sind homerischer Anspruch auf Totalität *und* moderner Anspruch auf Wissenschaftlichkeit in der Signatur des Positivismus vereinigt, zugleich sichert sich Zola *seinen* Platz in der Geschichte der Literatur. Er grenzt sich in den *Rougon-Macquart* gegen die Zeitgenossen Gustave Flaubert, Jules und Edmond de Goncourt und Victor Hugo ebenso ab wie gegen Honoré de Balzac. Sein Experimentalroman korrespondiert dabei virtuos mit deren Vor- und Gegenbildern: Von Flaubert übernimmt er die minutiöse und realistische Beobachtung der Gegenstände, Personen und Leidenschaften; von den Goncourts den Verzicht auf eine traditionelle Handlung zugunsten genau beobachteter und exakt dokumentierter »Szenen«; von Hugo schließlich das priesterliche Auftreten als Heiler gesellschaftlicher Wunden.

Die intensivste Auseinandersetzung führt Zola jedoch mit dem übermächtigen Vorbild Balzac und dessen *Comédie humaine*. Denn auch die *Comédie humaine* sollte einen Komplex aus (geplant) 137 miteinander durch wiederkehrende Figuren verbundenen Erzählungen, Novellen und Romanen bilden, in dem die gesellschaftliche Totalität Frankreichs nach der Restauration von 1815 geschildert wird. Balzac hat davon 91 Texte abschließen können. Im 1842 verfassten Vorwort zur *Comédie humaine* charakterisiert er die soziale Verfasstheit des modernen Menschen als »Addition von Natur und Gesellschaft« und fordert von der Literatur eine Darstellung der Welt

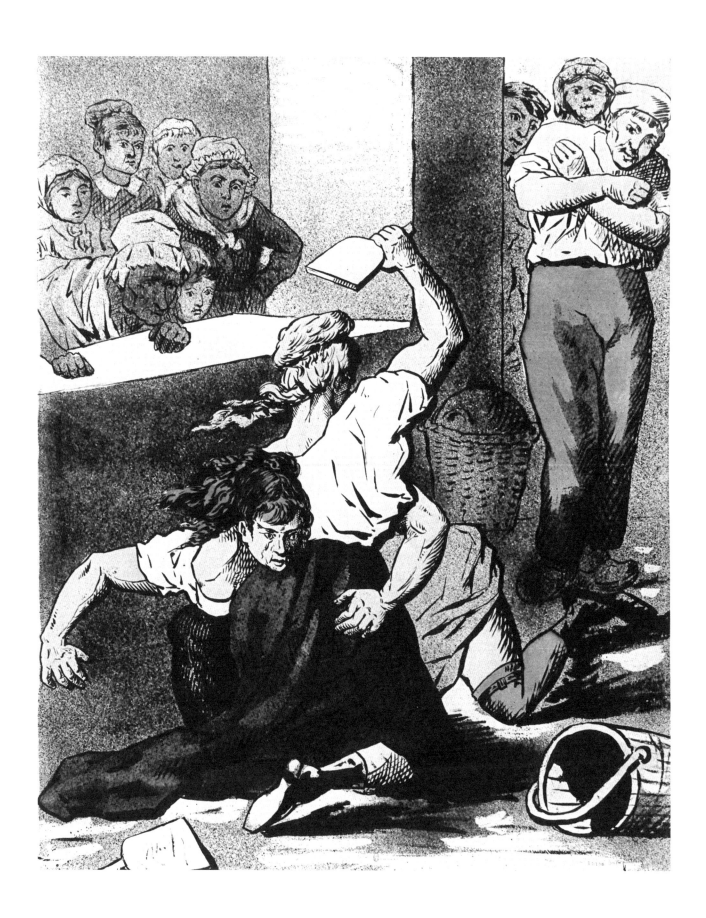

in »dreifacher Gestalt«: »entsprechend den Männern, Frauen und Dingen, also den Figuren und dem materiellen Ausdruck«. Balzac hat seinen Romankosmos als Geschichtsschreibung entworfen, als deutende und prognostizierende Darstellung einer bestimmten Nation zu einem bestimmten Zeitpunkt. Sie setzt sich aus einzelnen, sehr unterschiedlichen Texten zusammen, deren Klammer jedoch nicht aus den Augen gelassen werden darf. »Geschichte und Kritik der Gesellschaft«: Balzacs selbstbewusst artikulierter Anspruch und sein gigantisches Werk sind für Zola trigonometrischer Punkt und Grenze. An die *Comédie humaine* gilt es anzuknüpfen und sich zugleich von ihr abzusetzen. Ganz ähnlich sind die Anlagen bei Balzac und Zola: eine Folge von Prosatexten, in denen dieselben zentralen Figuren wiederholt auftreten. Bei Balzac sind dies ein ›harter Kern‹ von circa zwei Dutzend Protagonisten, dem fast 3.000 Nebenfiguren zugesellt sind; bei Zola sind es anfangs gut zwei Dutzend, die er mit Hilfe eines Stammbaums verzeichnet und genealogisch verortet hat. Am Ende der Arbeit an den *Rougon-Macquart* zählen schließlich 32 Figuren zum Kernpersonal des Zyklus, ihnen gesellen sich fast 1.500 Nebenfiguren zu.

Zola konzentriert die Bausteine seiner Theorie des Romans – ja seiner Theorie der Literatur überhaupt – 1880 in der Textsammlung *Le roman expérimental*; sie widmet sich neben epischen Großprojekten auch dem zeitgenössischen Theater, der literarischen Kritik, der Rolle des Geldes für den literarischen Markt und der Stellung der Kunst im politischen Leben. In ihrem Zentrum aber steht der Künstler, den Zola mit einer neuen Aura versieht – der des Wissenschaftlers. Ihm fallen Aufgaben zu, die nur mit neuen literarischen Techniken zu bewältigen sind. »Er ist sozusagen der Photograph der Phänomene; seine Beobachtung muss die Natur genau abbilden … Er belauscht die Natur und schreibt unter ihrem Diktat.« Es ist diese Rolle des Beobachters, Experimentators und Deuters, die Zola fasziniert. An sie sind gewaltige politische und ästhetische Erwartungen geknüpft. Die modernen Autoren müssen nämlich, so Zola, »mit den Charakteren, Leidenschaften und sozialen Umständen der Menschen so verfahren wie die Physiker und Chemiker mit der toten Materie und die Mediziner mit dem Menschen«. »Der Determinismus beherrscht alles«, pointiert Zola diese Parallele. Für den Romancier bedeutet dies, »im Besitz der Kenntnis der Mechanismen menschlicher Phänomene zu sein; das Räderwerk der intellektuellen und sinnlichen Erscheinungen, das uns die Physiologie lehrt, unter den Bedingun-

Prügelei zwischen Gervaise und Virginie. Abbildung aus Zolas Roman *L'assomoir*.

gen der Vererbung und der Umstände in Gang zu setzen und dann den lebendigen Menschen in jenes soziale Milieu zu versetzen, das ihn tagtäglich formt«.

Dieser neue Typ des Schriftstellers studiert nicht länger die antiken Autoren (wie im Klassizismus), er sitzt nicht länger vor dem weißen Blatt und wartet auf die Inspiration (wie in der Romantik), und er wandert auch nicht ziellos durch die Metropole, um sich den Kontingenzen der Moderne auszuliefern und diese in sein Werk zu holen (wie Poe und Baudelaire). Er beobachtet vielmehr systematisch seine Gegenwart. Er notiert und protokolliert, zeichnet und fotografiert. Zola ist, wie Rita Schober anmerkt, »der erste, der konsequent für jeden Roman ein ganzes Dossier von Vorarbeiten anlegte und die Schauplätze seiner Romane wie ein Reporter mit einem Notizbuch in der Hand recherchierte«. Aus den umfangreichen Materialien zu seinen Romanen ließe sich eine Enzyklopädie des Frankreich nach 1850 erstellen, die synchron und diachron ein Zeitalter erfasst. Damit etabliert Zola eine neue Vorstellung von Realismus, von dargestellter Wirklichkeit und zugleich eine radikal neue Schreibart. Er ist dafür zunächst mit Spott übergossen worden. Der Journalist Félicien Champsaur etwa charakterisiert ihn 1878 so: »Zola sucht minutiös jede Straße auf, in der seine Romanfiguren leben oder sich aufhalten, durchwandert alle Räume des Hauses, in dem sie wohnen, der Absteigen, in denen er sie schildert, studiert die Berufe, die er ihnen gibt, lernt die Sprache, die er sie sprechen lässt, beobachtet ihre Sitten und Gewohnheiten, durchstreift die Gegenden, in denen sie sich aufhalten, zählt die Risse im alten Mauerwerk, misst die Dreckschicht auf dem Treppengeländer, fotografiert den Schimmel auf dem Putz, zeichnet den Plan der Wohnung, der Läden, der Straße und des Viertels.« In dem Hohn schwingt zugleich Faszination mit. Denn in Zola verkörpert sich auch für seine Gegner ein neuer Typus des Schriftstellers, der sich den Herausforderungen der Wirklichkeit auf eine unerhört neue Art und Weise stellt.

Die Romane der *Rougon-Macquart* sind ein Experiment auf der Grenze von Kunst und Wissenschaft; sie müssen als Ganzes begriffen werden, gleichzeitig vermag dennoch jeder Text für sich zu stehen. In *La fortune des Rougon*, dem ersten Roman, entspinnt Zola die genealogischen Fäden und verwebt sie ausgesprochen kunstvoll mit der Tagespolitik. Der Roman spielt in der fiktiven südfranzösischen Stadt Plassans, die große Ähnlichkeit mit dem realen Aix der

Kindheit Zolas aufweist. In diesem überschaubaren Raum werden Figuren angeordnet, die je unterschiedlich auf den Staatsstreich vom Dezember 1851 reagieren. In ihrem Zentrum steht Adélaïde Fouque, die zunächst den Gärtner Rougon heiratet, später aber den Trinker Macquart zum Geliebten nimmt. Von beiden Männern bekommt sie Kinder, die die jeweiligen Eigenschaften der Väter (Machtstreben auf der Seite Rougons, Alkoholismus auf der Macquarts) und die Neigung der Mutter zu Wahnvorstellungen weitertragen und potenzieren. Zola gelingt in *La fortune des Rougon* ein prägnantes Porträt des beginnenden Zweiten Kaiserreichs, dessen auf Korruption, Rechtsbeugung, Spekulation und Oberflächenzauber gründende Natur er an den Lebensläufen seiner Figuren drastisch darstellt.

Obwohl der Roman ästhetisch überzeugt und ein neues Kapitel der französischen Literatur aufschlägt, sind die Verkaufszahlen schlecht. Auch der folgende Roman *La curée* verkauft sich trotz seines aktuellen Themas – der Grundstücksspekulation – nicht befriedigend. Der schleppende Verkauf und die laue Aufnahme durch die Kritik stürzen Zola in tiefe Zweifel; zugleich wird seine schöpferische Krise durch eine existenzielle verstärkt. Lacroix, Zolas Verleger, hat auf einen glänzenden Absatz von Zolas Romanfolge spekuliert, um sein angeschlagenes Verlagshaus zu sanieren. Die schlechten Absatzzahlen aber lassen das Haus Lacroix endgültig zusammenbrechen. Nach dem hoffnungsvollen Auftakt als Romancier sieht sich Zola 1871 vor dem Nichts, und nur die engagierte Vermittlung durch Théophile Gautier rettet sein Romanprojekt. Gautier – entschiedener Verfechter des *L'art pour l'art*, also der radikalen Autonomie der Kunst – gehört merkwürdigerweise zu den Bewunderern des jungen Zola, und es gelingt ihm, seinen eigenen Verleger Georges Charpentier gegen erhebliche Widerstände für Zola zu begeistern. Charpentier, der sich 1885 in einem Brief an Zola selbst den »Verleger der Naturalisten« nennt, hat ein untrügliches Gespür für literarische Qualität, dazu den Mut zur Förderung experimenteller Autoren und einen gesunden Geschäftssinn. Stoisch registriert er, dass sich auch Zolas nächster Roman – *Le ventre de Paris*, einer der großen Paris-Romane des 19. Jahrhunderts – schlecht verkauft: Er ahnt, dass Zolas Zeit kommen wird – und zwar bald.

Diese Ahnung erfüllt sich 1877, als mit *L'assomoir* der siebte Roman der *Rougon-Macquart* erscheint. Es ist der erste Roman der Weltliteratur, der ausschließlich im Milieu des Proletariats spielt, der dessen

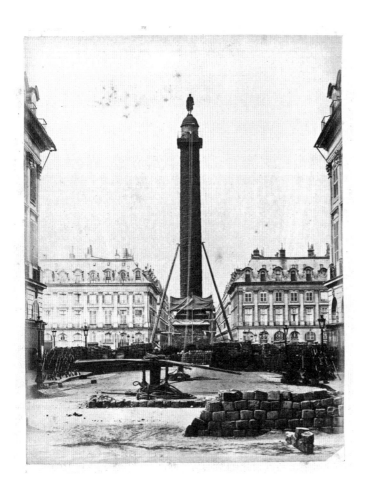

Die Vendôme-Säule in den Tagen der
Kommune mit Einsturzvorrichtung und
die zerbrochene Statue Napoleons I.
nach dem Sturz der Vendôme-Säule.
Fotos von Bruno Braguehais (1823–1875).

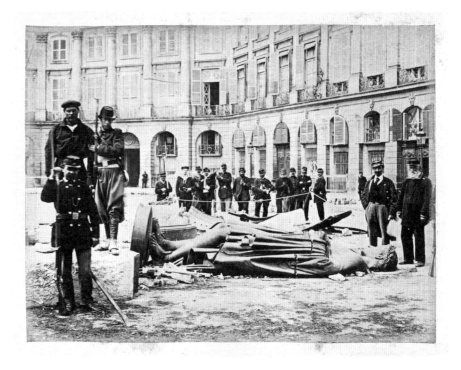

Orte und Räume ohne Idealisierung, Karikierung oder Dämonisierung und dessen Sprache ohne Filter wiedergibt. Mit ihm provoziert Zola auch den ersten Skandal der *Rougon-Macquart* und – als Folge des Aufruhrs – auch den ersten Bestseller der Reihe. Zola verkauft den Roman zunächst als Fortsetzungsroman an die Zeitung *Le Bien Public*, wo er ab April 1876 erscheint. Bald erreichen die Redaktion heftige Proteste, die sich einerseits gegen das Sujet, andererseits gegen Tendenz und Darstellung richten. Im Juni bricht *Le Bien Public* den Druck aufgrund der Angriffe von rechts wie von links ab, und es ist dem Schriftsteller Catulle Mendès zu verdanken, dass der Roman im Feuilleton der Wochenzeitung *La République des Lettres* zwischen Juli 1876 und Januar 1877 weiterveröffentlicht wird. Kurz danach erscheint die Buchausgabe und heizt die Diskussion über die Grenzen der Darstellung von Elend und Sexualität erneut an. Die konservative Kritik hat Zola von Anfang an erwartet, ja in sein Kalkül miteinbezogen. Was ihn, den sozial und politisch engagierten Autor, irritiert, ist die ätzende Kritik von links, die ihm vorwirft, das Proletariat in den Schmutz zu ziehen und die Arbeiter als instinktgeleitete Tiere darzustellen. Zola reagiert darauf im Vorwort der Buchausgabe von *L'assomoir*: »Ich habe das schicksalhafte Verkommen einer Arbeiterfamilie in der verpesteten Umwelt unserer Vorstädte schildern wollen. Am Ende von Trunksucht und Müßiggang stehen die Lockerung der Familienbande, der Unrat des engen Beisammenwohnens der Geschlechter, das fortschreitende Vergessen anständiger Empfindungen, dann als Lösung Schande und Tod. Das ist einfach in Aktion befindliche Moral.«

L'assomoir erzählt die Geschichte der Wäscherin Gervaise Macquart. Der Roman deckt dabei die Jahre von 1850 bis 1865 ab, in deren Verlauf Gervaise mit ihren unehelichen Söhnen Claude und Étienne vom Liebhaber Auguste Lantier verlassen wird, den Zinkschmied Coupeau heiratet und ihren sozialen Abstieg durch einen Arbeitsunfall Coupeaus erleben muss. Einige Jahre unterhält Gervaise durch Wascharbeiten die fünfköpfige Familie, doch Coupeaus immer haltloserer Alkoholismus, der seine einst gutmütige Natur verändert, der Abstieg der Tochter Anna (der Nana des übernächsten Romans) zur Prostituierten und die Intrigen des (immer noch geliebten) Auguste Lantier brechen den Willen dieser starken Frau, die schließlich in einem verdreckten Verschlag geistig verwirrt verhungert oder, wie es am Ende des Romans heißt, »am Elend, am Unrat und an den Strapazen ihres verpfuschten Lebens verschied. Sie verreckte.« Im Text

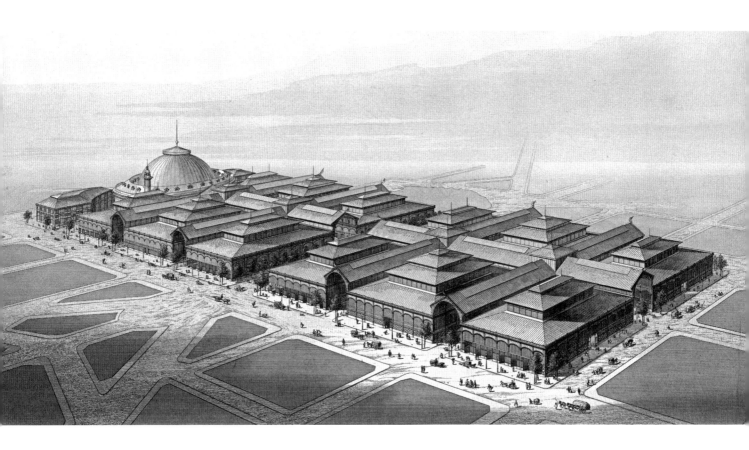

Die zwischen 1851 und 1874 errichteten
Markthallen Victor Baltards, die die
Geschichte der Glas-Eisen-Architektur
der Moderne prägen, sind der zentrale
Schauplatz von Zolas Roman *Le ventre
de Paris*.

finden sich exakteste Beschreibungen des Milieus, in denen Zola seinen Lesern nichts erspart. Und es finden sich – auch das ein Skandalon – genaue Wiedergaben des Pariser Argot, die sich nur sehr schwer in das Deutsche übertragen lassen.

Mit *Nana*, dem übernächsten Roman der Serie, gelingt Zola ein Anknüpfen an den Erfolg von *L'assomoir*. Nana, die Tochter Gervaises, ist als *femme fatale* die symbolische Verdichtung des Zweiten Kaiserreichs *und* sie ist eine unschuldige Minderjährige, deren Herkunft ihren verhängnisvollen Weg determiniert. Ihr zugleich naiver und verderbenbringender Eros führt sie von der Straßenprostitution in die höchsten Kreise; in ihnen stiftet sie – teils unschuldig, teils bewusst – nicht weniger Verderben als in den Bordellen der Vorstadt. Nanas Tragik liegt in ihrem Wunsch, von der ›guten‹ Gesellschaft, die ihr zu Füßen liegt, akzeptiert und aufgenommen zu werden. Ein zu diesem Zweck gegebenes Fest wird zum Spiegelbild der Verlogenheit und Doppelmoral des Zweiten Kaiserreichs, aber auch der bürgerlichen Gesellschaft schlechthin. In der Dramaturgie des Romans ist dies der Wendepunkt, von dem ab eine desillusionierte Nana als Rächerin ihres Geschlechts und ihrer Klasse durch ihre Schönheit zur Zersetzung einer dem Untergang geweihten Gesellschaft beiträgt.

Am Ende des Romans stirbt Nana einen erschütternden Tod. Infiziert mit den Blattern liegt sie im Grand Hotel an der Place Vendôme, und die Nähe der napoleonischen Triumphsäule, die nach dem Tode Nanas von der Pariser Kommune als imperiales Symbol gestürzt werden sollte (und zum Zeitpunkt der Veröffentlichung des Romans bereits wiederaufgerichtet ist), korrespondiert mit den Rufen der kriegslüsternen Menge unter ihrem Fenster. Zola lässt den Roman in einer virtuosen Überblendung enden: »Nana blieb allein, das Gesicht im Licht der Kerze nach oben gerichtet. Es war ein Beinhaus, ein Haufen von Säften und Blut, eine Schaufel verdorbenen Fleisches, das dort auf ein Kissen hingeworfen war. Die Blattern hatten das ganze Gesicht überschwemmt, und eine Pustel berührte die andere; und welk, verfallen, von schmutziggrauem Aussehen, ähnelten sie bereits dem Schimmel der Erde auf diesem unförmigen Brei, auf dem die Gesichtszüge nicht mehr wiederzufinden waren. Ein Auge, und zwar das linke, war völlig in gärendem Eiter eingesunken; das andere, das halb offen war, klaffte wie ein schwarzes und zersetztes Loch. Die Nase eiterte noch. Von einer Wange ging eine rötliche Kruste aus und überwucherte den Mund, den sie zu einem scheußlichen Lachen

L'ILLUSTRATION

Prix du Numéro : 75 centimes. SAMEDI 8 MARS 1890 48ᵉ Année. — Nᵒ 2454.

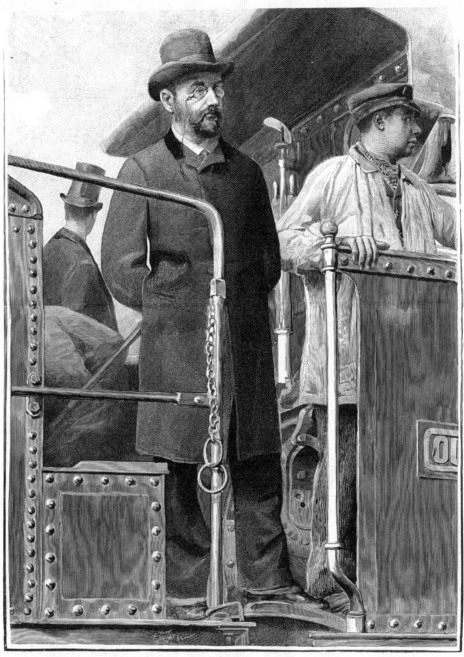

M. ÉMILE ZOLA

Dessin d'après nature fait lors de son voyage de Paris à Mantes sur une locomotive.

verzerrte. Und über diese entsetzliche und groteske Maske des Nichts floss in goldenem Geriesel das Haar, das schöne Haar, das seinen flammenden Sonnenglanz bewahrt hatte. Venus verweste. […] Das Zimmer war leer. Ein verzweifelter gewaltiger Odem stieg vom Boulevard auf und blähte den Vorhang. ›Nach Berlin! Nach Berlin! Nach Berlin!‹«

Die *Rougon-Macquart* sind die Enzyklopädie eines Zeitalters. Der französische Zola-Forscher Henri Mitterand hat anhand der unveröffentlichten Materialsammlungen zu den Romanen ein Kaleidoskop des Zweiten Kaiserreichs rekonstruiert, das zugleich Bauplan und Detailskizze ist. Es offenbart Zolas absolute Vertrautheit mit den Themen der jeweiligen Romane. Und was lässt sich heute aus diesen Romanen nicht alles über das Paris, ja das Frankreich zwischen 1848 und 1871 lernen? Etwa über die Grundstücksspekulation im Gefolge des Umbaus von Paris (*La curée*) oder über das Viertel der Markthallen mit ihren Gerüchen, Geräuschen und Farben (*Le ventre de Paris*). Die Romane der *Rougon-Macquart* führen aber nicht nur in ganz konkrete erzählte Räume, sie betten diese auch in exakt beobachtete soziale Sphären ein. Der verschwenderische Glanz des neureichen Paris beherbergt Spekulanten – etwa in *La curée, Son excellence Eugène Rougon* und *L'argent* –, aber auch die Halbwelt (*Nana*) und das stille Glück (*Une page d'amour*); in seinem Schatten spielt sich das Elend der Unterschichten ab (*L'assomoir*), aber auch die Auf- und Abstiegskämpfe der Kleinbürger (*Pot-bouille*). Wir erfahren alles über das Warenangebot und die Preise der Zeit (*Au bonheur des dames*), über die Bohème, ihre Ideale und ihren Lebensstil (*L'œuvre*), aber auch über die Welt der Bahnhöfe und Eisenbahnen, die wie gewaltige Schneisen den Körper der Metropole durchschneiden und mit dem Land verbinden (*La bête humaine*). Einige Romane führen in die Provinz, wo sie das ganz und gar nicht romantische Leben der Bauern schildern (*La terre*) oder die entwürdigenden Arbeitsbedingungen in den Bergwerken, von deren Profit der Talmiglanz des Zweiten Kaiserreichs erst ermöglicht wird (*Germinal*). Diese gewaltige Enzyklopädie vollendet Zola, seinem Plan unbeirrbar folgend, zwischen 1871 und 1893. Die *Rougon-Macquart* stellen ein einzigartiges Projekt der Weltliteratur dar, das trotz seiner problematischen Arbeitshypothesen und trotz einer heute naiv anmutenden Wissenschaftsgläubigkeit als Kunstwerk bestehen und überzeugen kann.

Zola fährt für seine Studien zum Roman *La bête humaine* auf der Lokomotive eines Schnellzugs von Paris nach Mantes mit. Titelbild der Zeitschrift *L'Illustration* vom 8. März 1890.

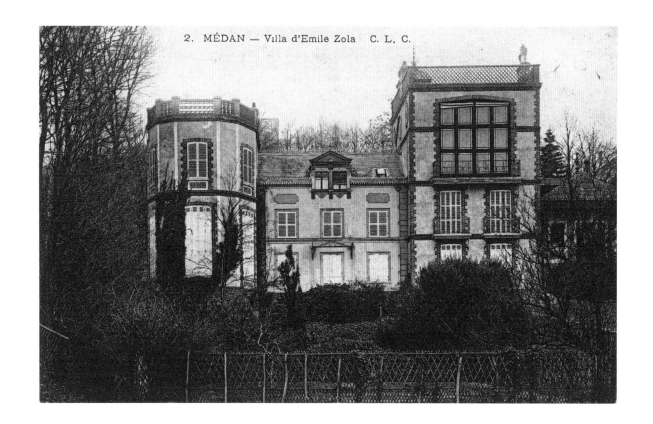

2. MÉDAN — Villa d'Emile Zola C. L. C.

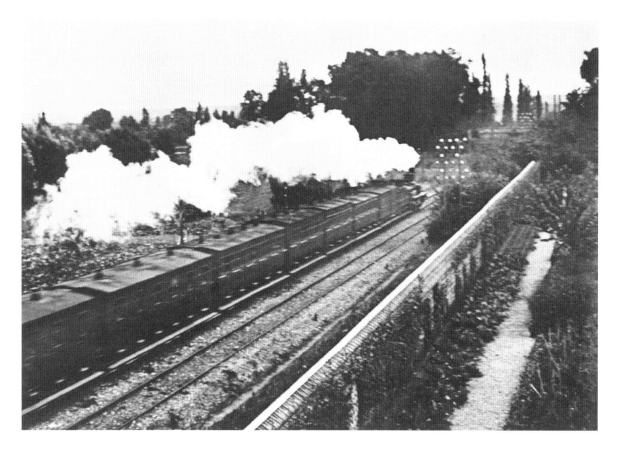

Médan

Der Erfolg von *L'assommoir* macht Zola über Nacht zum reichen Mann. Von den Tantiemen verwirklicht er sich einen lange gehegten Traum: Er kauft im Dorf Médan am Ufer der Seine ein Haus mit Blick auf den Fluss und auf die gegenüberliegende Insel Platais. Zola hat diese Gegend im Vorjahr auf seinen Wanderungen entdeckt und nicht mehr vergessen. Abseits des Dorfes »in einem Nest von Grün versteckt und vom übrigen Médan durch eine herrliche Baumhecke abgeschirmt« sieht er jenes kleine, einstöckige Haus, das ab 1877 zum Herzstück eines immer größer werdenden Anwesens wird. An Flaubert schreibt er: »Die Literatur hat diese bescheidene ländliche Bleibe finanziert, die den Vorzug hat, fern jeden Bahnhofs zu sein und unter seine Nachbarn nicht einen einzigen Bourgeois zu zählen.« Zola schafft sich in Médan einen Ort des Schreibens, dessen Zentrum er selbst ist. Das Anwesen wird zu einem ausgesprochen geselligen Mittelpunkt für die Zolas und ihre Freunde. Zu diesem Zweck lässt Zola das einst bescheidene Haus immer wieder erweitern und mit dem neuesten Komfort ausstatten. Dabei tauft er die jeweiligen An- und Umbauten mit dem Titel der Romane, deren Tantiemen die Baumaßnahmen ermöglichen. So trägt einer der Türme des Hauses den Namen »Nana«, der andere heißt »Germinal«, und der Gartenpavillon ist nach Zolas großzügigem Verleger Georges Charpentier benannt.

Unablässig arbeiten Handwerker, Maurer und Gärtner daran, Médan zum Arbeitsplatz, Refugium und Symbol zu machen. Aus den großen, wie für ein Atelier verfertigten Fenstern des riesigen Arbeitszimmers im Turm »Nana« kann Zola die Seinelandschaft schließlich wie ein Gutsherr überschauen; sein Blick fällt dabei auf eine Mischung aus Natur, Kultur und Technik, denn kaum 100 Meter vom Anwesen entfernt verlaufen die Gleise der Bahnlinie Paris-Le Havre. Diese Bahnlinie wird im 1890 veröffentlichten Roman *La bête hu-*

Zolas Haus in Médan mit dem linken Turm »Germinal« und dem rechten Turm »Nana«. Rechts dahinter der »Pavillon Charpentier«, das Gästehaus für Freunde. Postkarte, um 1890.

Am Médaner Grundstück vorbeifahrender Zug. Aufnahme von Émile Zola.

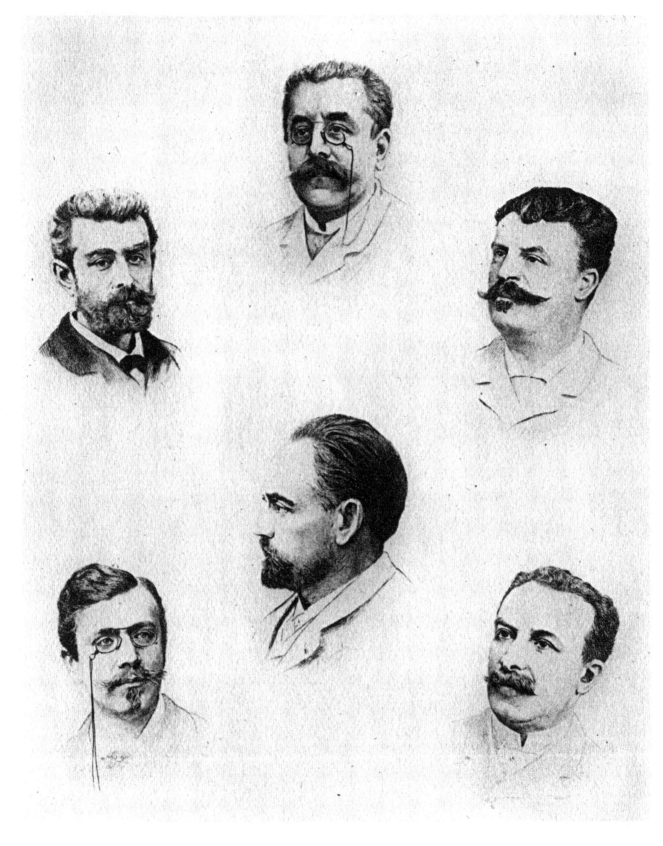

maine eine zentrale Rolle spielen. Diese für Zola so charakteristische Interferenz von Leben und Werk lässt sich in Médan bis heute gut beobachten. Ihren literarischen Ausdruck findet sie in einigen der *Rougon-Macquart*-Romane, vor allem aber in den *Soirées de Médan*.

Les soirées de Médan – das sind zunächst einmal die vielen Abendgesellschaften, die Gabrielle und Émile mit den Freunden veranstalten; Zusammenkünfte, bei denen die Konventionen im Zeichen der Freundschaft und der ästhetisch-literarischen Weggenossenschaft aufgehoben sind. *Les soirées de Médan*, das ist aber auch der Titel einer Novellensammlung der »Groupe de Médan«. Dieser lockere Verbund sechs befreundeter Schriftsteller hat sich in Paris konstituiert; nach 1878 wird Médan zu seinem Zentrum. Zur »Groupe de Médan« zählen neben ihrem Haupt Zola Guy de Maupassant, Joris-Karl Huysmans, Henri Céard, Léon Hennique und der langjährige Vertraute Paul Alexis – Autoren, die aus der heutigen Perspektive kaum zum Naturalismus zählen. In der Tat zeigt die gemeinsame Publikation der *Soirées de Médan* auch Zolas Liberalität in künstlerischen Fragen. Maupassant schreibt über die Atmosphäre in Médan: »Im Sommer fanden wir uns auf Zolas Besitz in Médan wieder vereint. Während der langen Verdauungspausen nach den langen Mahlzeiten (denn wir waren alle Feinschmecker und Fresser und Zola allein aß für drei gewöhnliche Romanciers) plauderten wir. Er erzählte uns von seinen zukünftigen Romanen, seinen literarischen Ideen, ja von seinen Ansichten über alle Dinge.« Man fischt, raucht, liest und ruht im »Nana« genannten Ruderboot auf dem Fluss aus. Aus diesem Geist der Muße und der Freundschaft entstehen die *Soirées de Médan*, die in ihrer Unterschiedlichkeit schon die zukünftigen Entwicklungen der französischen Literatur antizipieren.

Doch nicht nur als Ort des Schreibens und als Zentrum eines Freundeskreises ist das Haus in Médan für Zola unersetzlich, es avanciert auch zum Ort einer neuen Inszenierung seiner selbst. Hier ist er nicht länger Journalist, Bohemien oder Romancier: In Médan ist er Gutsherr, und diese Selbstinszenierung betreibt Zola mit großem Aufwand. Im Laufe der mehr als 20 Jahre, die Zola in Médan lebt, investiert er über 200.000 Francs in die Bauten und Gartenanlagen, stattet Räume und Gärten mit Kunstwerken aus und beauftragt Henri Céard sogar damit, Forschungen über das Zolasche Familienwappen anzustellen, das – zur Erheiterung Edmond de Goncourts – zwischen den Kapiteln des Billardsaals angebracht wird.

Die »Groupe de Médan«. Obere Reihe, von links nach rechts: Joris-Karl Huysmans, Paul Alexis, Guy de Maupassant; untere Reihe: Léon Hennique, Émile Zola, Henry Céard.

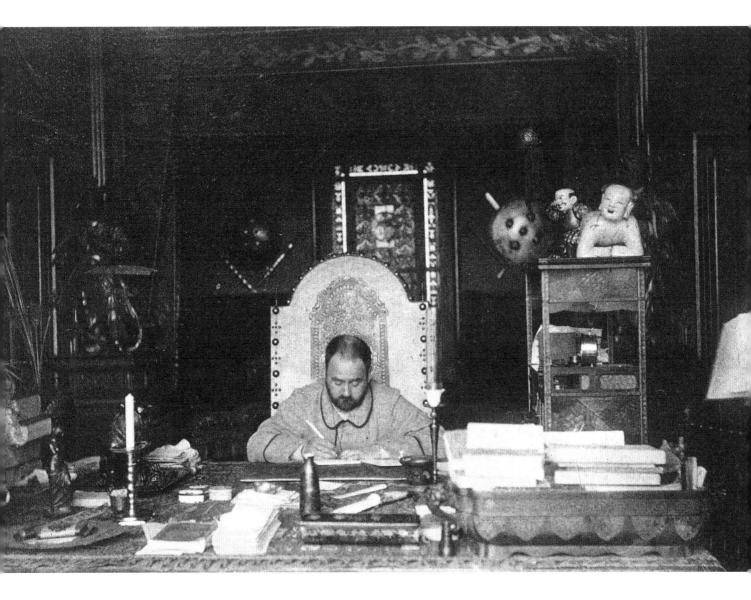

Émile Zola in seinem Arbeitszimmer
in Médan 1888.

In seinem Arbeitszimmer richtet sich Zola zwischen Ritterrüstung und Telefon im eklektischen Pomp des Zweiten Kaiserreichs ein. Die Aufnahmen, die ihn am Schreibtisch zeigen, sind sorgfältige Inszenierungen, die nicht das Genialische einer Autorschaft, sondern deren Arbeitscharakter hervorheben. Allmählich aber überschneiden sich Inszenierung und Realität, beginnt das Leben, die literarischen Selbstentwürfe nachzuahmen. Für einen Schriftsteller führt Zola ein ausgesprochen zurückgezogenes Leben, das aus wenigen gesellschaftlichen Anlässen und aus dem wohl eher freudlosen Zusammensein mit Gabrielle besteht – und nach 1880 zunehmend trostlos wird. Während viele seiner Leser und die Mehrheit der durch die Presse skandalisierten Öffentlichkeit den Autor der *Nana*, des *Assomoir* und der *Terre* als Lebemann oder literarischen Wüstling imaginieren, wissen seine Freunde um das nahezu mönchische Arbeitsleben Zolas. In seinem opaken Antlitz auf offiziellen und privaten Fotografien offenbart sich eine verschlossene, von Ängsten und Komplexen geprägte Physiognomie: reglos, undurchschaubar, maskenhaft. Auch jene Bilder, auf denen Émile und Gabrielle zusammen zu sehen sind, zeigen kaum Momente der Zuwendung.

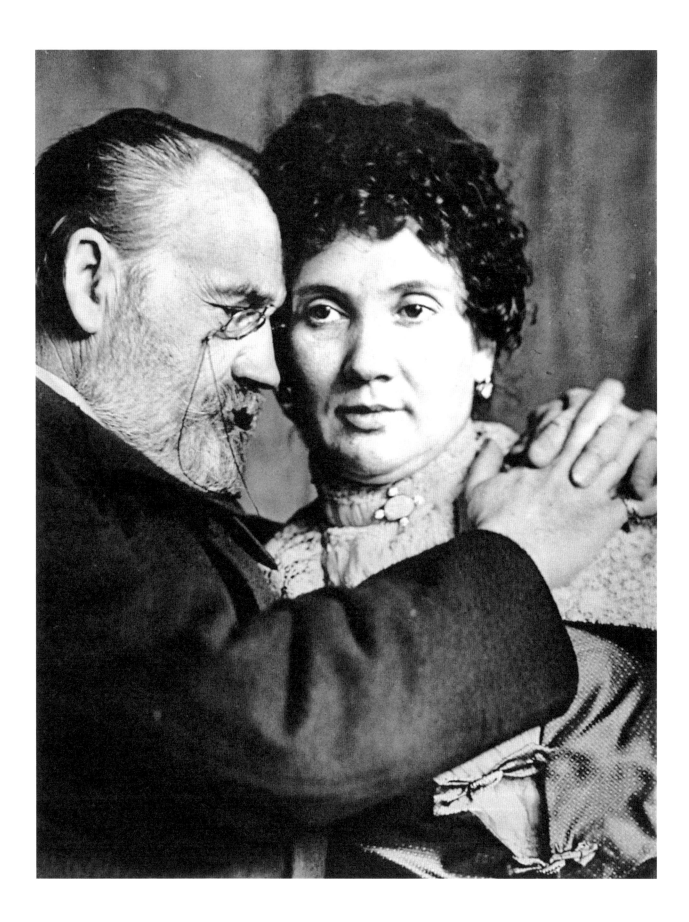

Jeanne

In Médan mehren sich nach 1880 die Zeichen des Unglücks. Zola wird immer dicker und kränklicher, und wenngleich er in seinen Briefen weder über Glück noch Unglück schreibt, so doch über seine zahlreichen wirklichen und eingebildeten Krankheiten, über seine Schlaflosigkeit und über seine nächtlichen Albträume. Nach dem Tod der Mutter und dem des Freundes Flaubert fühlt er sich zusehends einsam. Schließlich bricht das Schicksal in dieses stille Unglück ein. Im Frühjahr 1888 stellt Gabrielle die 20-jährige Jeanne Rozerot als Wäscherin in Médan ein. Bald entwickelt sich innerhalb der folgenden Monate zwischen dem scheuen Zola und der Halbwaise aus dem Burgundischen eine Affäre. Aus erster Hand wissen wir darüber nichts, auch Madame Zola wird von dieser Beziehung erst später erfahren. Mit Jeanne bricht das Andere in Zolas festgefügtes und statisches Leben ein, und das zu einem Moment, an dem sich die wachsende Unzufriedenheit mit dem bisherigen Leben, eine gewisse Ermüdung durch den Erfolg und eine Sinnkrise angesichts der fortwährenden Kinderlosigkeit des Paares potenzieren. Jeanne wird schnell mehr als eine Liebschaft, sie wird seine zweite, man darf wohl sagen: seine eigentliche Frau. Er mietet für sie eine Pariser Wohnung in der Rue Saint-Lazare 66, ganz in der Nähe der eigenen Stadtwohnung, und riskiert damit fast alles.

Eine Postkarte aus dem englischen Exil des Jahres 1898 lässt vermuten, dass der 11. Dezember 1888 den ›offiziellen‹ Beginn ihrer Beziehung markiert. Neun Monate später, am 20. September 1889, kommt Zolas erstes Kind zur Welt; es wird auf den Namen Denise getauft. Nach Zolas Tod nimmt es den Namen Denise Émile-Zola an (1889–1942). Zwei Jahre später erblickt sein Sohn Jacques das Licht der Welt, der später Jacques Émile-Zola heißen wird (1891–1963). Von Gabrielle und fast allen Freunden unbemerkt hat Zola in unmittelbarer Nähe

Émile Zola und Jeanne Rozerot.
Mit dem Selbstauslöser gemachte
Aufnahme von Zola.

44 | 45

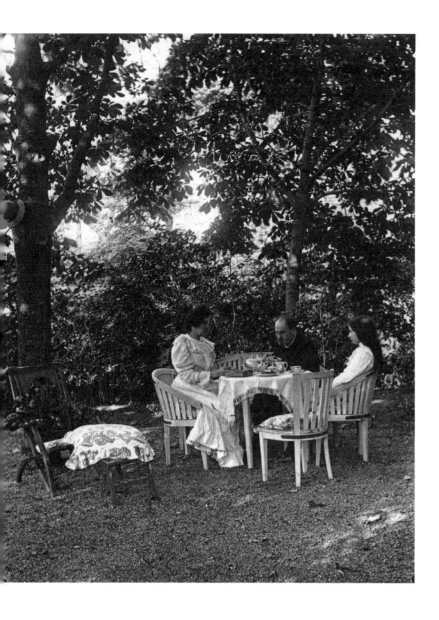

Im Garten von Verneuil.
Aufnahme von Émile Zola.

Jeanne und die Kinder Denise und
Jacques, aufgenommen von Zola
im Garten von Verneuil.

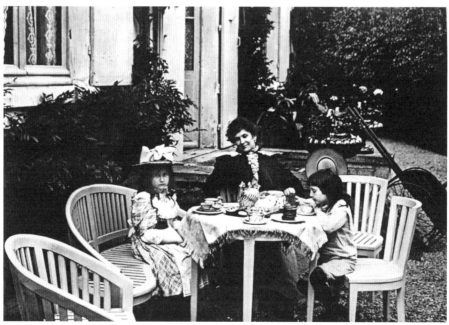

von Médan und im Winter in der Nähe der Rue de Bruxelles eine zweite Familie. Von diesem Doppelleben erfährt Gabrielle 1891 durch eine anonyme Postkarte. Damit ist die Zeit der Heimlichkeit vorbei: Nachdem Madame Zola von Jeannes Existenz weiß, bricht sie in deren Wohnung ein und vernichtet fast alle Briefe Zolas. »Ich bin sehr unglücklich«, schreibt dieser darauf an Jeanne, »ich hatte mir erträumt, alle um mich herum glücklich zu machen, aber ich sehe wohl, dass das unmöglich ist, und ich bin der erste davon Betroffene«.

Über Jahre ziehen sich die Szenen zwischen Zola und seiner Frau hin, erst allmählich kommt es zu einer Art Arrangement: Gabrielle duldet die mittelbare Nähe Jeannes und der Kinder sowohl in Paris wie in Médan, wo Zola seiner ›Familie‹ 1893 zunächst ein Haus in Cherverchemont mietet. Vom Balkon seines Arbeitszimmers aus kann er die Geliebte und seine Kinder mit dem Fernrohr beobachten. Im folgenden Sommer mietet er ein Anwesen mit Garten im benachbarten Verneuil. Nun kann er oft bei den Kindern sein, und ab 1894 ist auch ein Kompromiss ausgehandelt, der ihm eine Zweiteilung zwischen Gabrielle (am Vormittag) und Jeanne und den Kindern (am Nachmittag) erlaubt. Zolas Tochter erinnert sich: »Wir verbrachten nunmehr den Sommer in Verneuil, ganz in der Nähe von Médan. Zola hatte sich ein Fahrrad gekauft. Nachdem er sich mit seiner Frau ausgesöhnt hatte, und er seine Tage zwischen ihr und uns aufteilen konnte, kam er jeden Tag nach dem Mittagessen. Nichts hätte ihn daran hindern können, weder schlechtes Wetter noch große Hitze, nicht einmal ein Unwohlsein.«

Zola setzt dieser Liebe in *Le docteur Pascal*, dem letzten Roman der *Rougon-Macquart*, ein literarisches Denkmal. Die Handlung führt zurück nach Plassans, wo Zola den Zyklus auch hatte beginnen lassen. Dort lebt – nach dem Zusammenbruch des Zweiten Kaiserreichs – der 60-jährige Arzt Pascal Rougon, der wieder und wieder den Stammbaum und die Geschichte seiner Familie studiert. Ihm zur Seite ist seine 24-jährige Nichte Clotilde, die ihn zunächst mit »Meister« anspricht, und in die er sich unmerklich verliebt. »Sie«, heißt es im Roman, »die seine Freude geworden war, sein Mut, seine Hoffnung, eine ganze neue Jugend, in der er wiederauflebte! Wenn sie vorüberging mit ihrem runden, frischen, zarten Hals, war er erquickt, trunken vor Freude und Gesundheit wie bei der Wiederkehr des Frühlings.« Und es ist das symbolische Schlussbild des Romans, dass Clotilde nach dem Tode Pascals ihr gemeinsames Kind in sei-

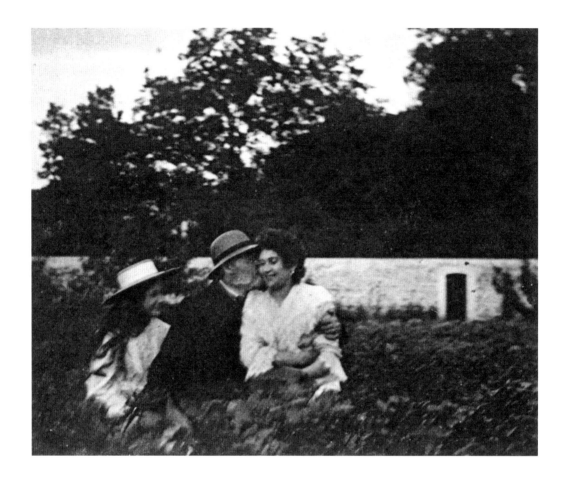

Émile Zola mit Jeanne und Denise.

nem Arbeitszimmer säugt, in dem es satt und zufrieden seinen Arm hebt und so den Anspruch auf eine entsühnte, neue, von deterministischen Zwängen befreite Menschheit anmeldet.

Zola fotografiert ab 1895 leidenschaftlich. Das Leben seiner Familie in Verneuil gehört dabei zu seinen bevorzugten Sujets: Jeanne und die Kinder im Garten, beim Radfahren, beim Spiel, Jeanne im Porträt, als sinnlicher Halbakt, als physiognomische Studie – eine intime Chronik des Glücks im Schatten von Médan. Das berührendste Foto von allen ist jenes, das Zola, Jeanne und Denise gemeinsam zeigt; es ist wahrscheinlich von Jacques heimlich aufgenommen und dokumentiert einen Moment intimer Zärtlichkeit: Zola umarmt und küsst Jeanne vor den Augen der lächelnden Denise – eine kleine, fast normale Familie. Nie wieder wird er auf einem Bild derart gelöst, ja glücklich aussehen. Die Unschärfe der Fotografie unterstreicht die Flüchtigkeit des Moments.

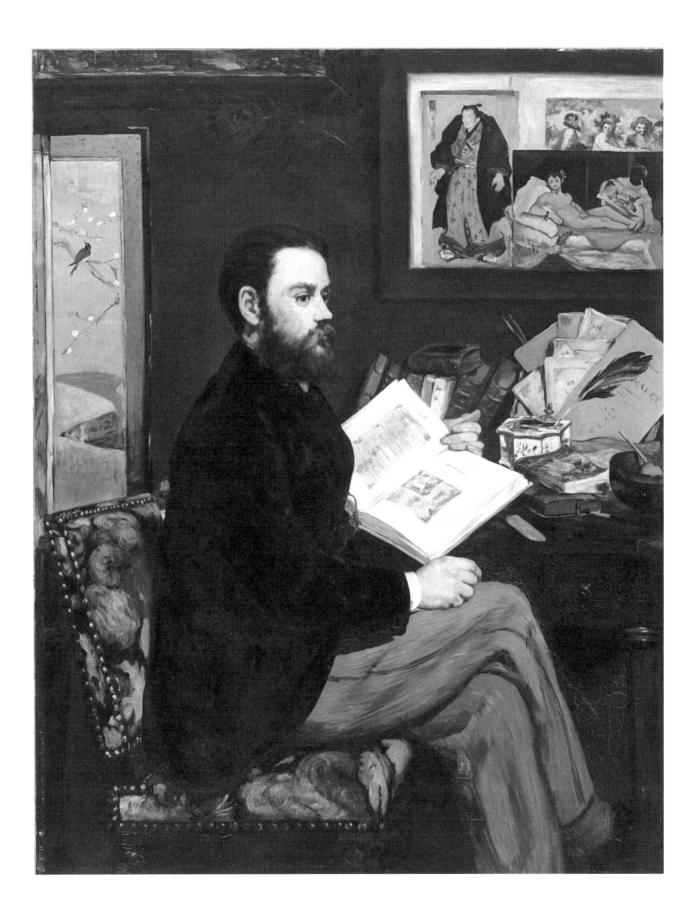

Malerei und Fotografie

Mehr als 30 Jahre lang beschäftigt sich Zola intensiv mit der Malerei. In die Jahre zwischen 1865 und 1896 datieren Essays und Kritiken, die die impressionistische Revolution unterstützen und zugleich die tradierten Institutionen der Kunstwelt scharf kritisieren. Für Zola ist das Anliegen der modernen Malerei zugleich sein eigenes, ist ihr Kampf gegen die Widerstände der Kunstakademie das Pendant seines Kampfes für eine moderne Literatur. Konsequent bezeichnet er die Bilder Manets, Monets, Pissarros und vieler anderer Impressionisten als »naturalistisch« und stellt ihre malerische Revolution seiner literarischen zur Seite.

1866 erscheint unter dem provozierenden Titel *Mon Salon* eine Reihe von Texten in der Zeitung *L'Evénement*. Zola geht es in diesem, ›seinem‹ Salon darum, die alten Kräfte von den neuen programmatisch zu scheiden; in dieser Hinsicht hat er auch seine Kunstkritik als Wissenschaft gesehen und in Begriffen geschildert, die später im *Roman expérimental* eine zentrale Rolle einnehmen werden. »Der Kunstkritiker gleicht einem Arzt«, heißt es anlässlich des *Salons* von 1868, »er beobachtet jedes Werk«, er »misst« und »registriert«, um seine Diagnose zu stellen. Zu diesem wissenschaftlichen, anti-akademischen Kunst- und Kritikideal gehört notwendig eine Ästhetik, unter deren Banner sich die unterschiedlichsten künstlerischen Dissidenten scharen können. Für Zola ist ein Kunstwerk daher kein klar definierbares, einer Ästhetik des Schönen verpflichtetes Werk, sondern »eine Persönlichkeit, eine Individualität«. Seine Forderung an den Künstler ist, »dass er sich selbst mit Haut und Haaren preisgibt, dass er laut und deutlich einen großen, originellen Geist, eine starke entschiedene Natur zur Geltung bringt, die sich die Natur umfassend zu eigen macht, und dass er diese, so wie er sie sieht, vor uns hinstellt.«

Édouard Manet: *Émile Zola*. 1868.
Paris, Musée d'Orsay.

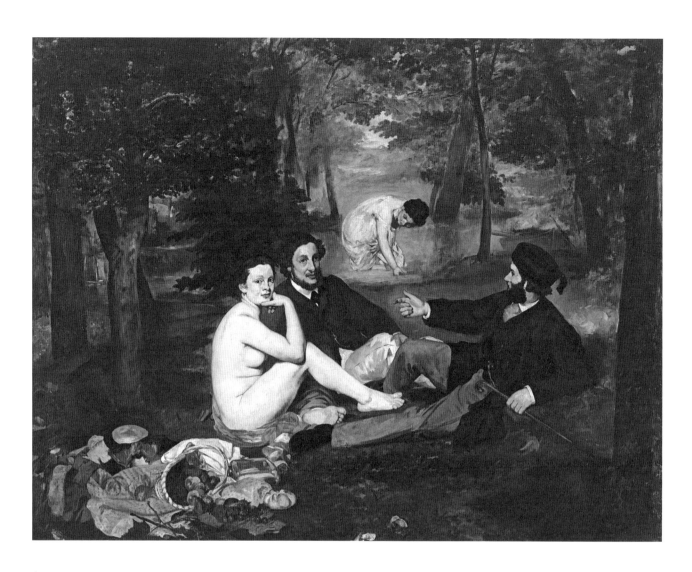

Édouard Manet: *Le déjeuner sur l'herbe.*
1863. Paris, Musée d'Orsay.

Mit Édouard Manet, den er durch die Vermittlung Cézannes kennen-
lernt, hat Zola ein konkretes Beispiel des neuen Künstlers vor Augen.
Ihm gilt sein nächster umfangreicher Aufsatz, der 1867 unter dem Ti-
tel *Une nouvelle maniere en peinture: Edouard Manet* erscheint. Auf
Manets berühmtem Porträt von Zola aus dem Jahr 1868 ist diese Bro-
schüre abgebildet. Insbesondere drei Werke Manets sind es, an de-
nen er seiner Ästhetik der Malerei entwickelt: *Le déjeuner sur l'herbe*,
Olympia und *Le joueur de fifre*. Alle drei werden von der Kritik scharf
angegriffen und von der Öffentlichkeit mit einem Sturm der Entrüs-
tung aufgenommen. Vor allem aber verwehrt ihnen die Jury die Zu-
lassung zum offiziellen *Salon*, so dass sie im *Salon des Refusées*, dem
Salon der Zurückgewiesenen ausgestellt werden müssen.

Zola erlebt bei seinem Atelierbesuch Manet als gewissenhaften,
strengen Arbeiter der Kunst. »Edouard Manets Talent beruht auf
Einfachheit und Genauigkeit. Wahrscheinlich hat er angesichts der
unglaublichen Naturdarstellung mancher seiner Kollegen beschlos-
sen, die Realität ganz für sich zu studieren, alles erworbene Wissen,
jede überkommene Erfahrung auszuschlagen, an den Ausgangs-
punkt der Kunst zurückzukehren, das heißt zur genauen Beobach-
tung der Gegenstände. Er hat sich vor ein Motiv gestellt, hat dieses
Motiv in großen Farbflecken, in kraftvollen Kontrasten gesehen und
hat jeden einzelnen Gegenstand in strenger Manier so gemalt, wie er
ihn sah. […] Ich habe *Das Frühstück im Freien* wiedergesehen, das
im *Salon des Refusées* ausgestellte Meisterwerk, und ich fordere un-
sere derzeit modernen Maler auf, uns einen weiteren, luftigeren und
lichtvolleren Horizont zu schenken.« Manet, so Zola weiter, »stellt
die verschiedenen Gegenstände, scharf voneinander abgehoben, in
ihrer ganzen Kraft dar. Alles an ihm drängt ihn, in Farbflecken, in
schlichten, energischen Bruchstücken zu sehen.«

Zolas Essays zur impressionistischen Kunst zeigen ihn als kongeni-
alen und streitbaren Interpreten und Parteigänger. Dies liegt sicher
auch daran, dass er *seine* literarischen Ziele in den Bildern Manets,
Monets, Pissarros und anderer verwirklicht sieht. Auch sie zielen in
seiner Analyse auf eine realitätsnahe, eben ›naturalistische‹ Wieder-
gabe der Dinge, auf eine Wiedergabe, die sich nicht mit den Sinn-
angeboten einer Wahrnehmung aus zweiter Hand zufrieden gibt,
sondern die alles, wirklich *alles* neu erlebt und darstellt. Konsequent
charakterisiert er die neue Malerei in Begriffen, die seiner literari-
schen Ästhetik entnommen sind: *actualistes, réalistes, naturalistes.*

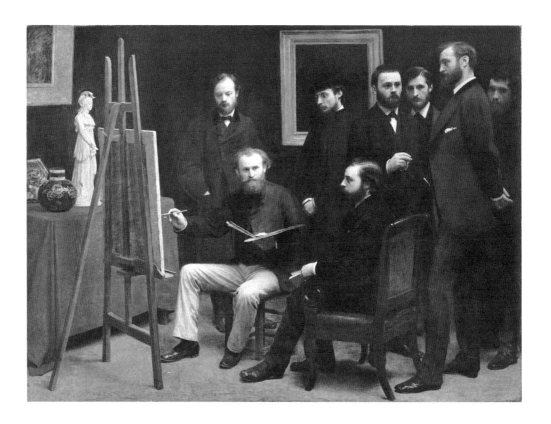

Henri Fantin-Latour: *Un atelier aux Batignolles*. 1870. Paris, Musée d'Orsay. Zola ist auf diesem Bild der vierte Stehende von rechts.

John Ruskin. Historische Ansichtskarte.

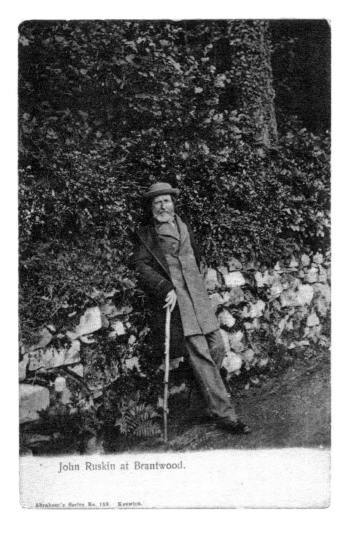

John Ruskin at Brantwood.

Abraham's Series No. 159. Keswick.

Dennoch wäre es zu einfach, lediglich die einseitige Beeinflussung von Zolas Kunsttheorie durch seine literarische Ästhetik zu konstatieren, denn wichtige Einflusslinien deuten reziprok von der Malerei der Impressionisten (die diese Bezeichnung erst 1874 durch den Kritiker Louis Leroy erhalten) auf Zolas Schreiben. So fasziniert ihn insbesondere die vom englischen Kunstkritiker und Zeichner John Ruskin (1819–1900) entwickelte Theorie des »unschuldigen Auges«, die für das Sehen und Malen der Impressionisten zentral ist. Mit dem »unschuldigen Auge« bezeichnet Ruskin eine ursprüngliche Wahrnehmung der Phänomene, die als sinnliche Eindrücke von Licht und Farbe und nicht schon als ›Dinge‹, als durch intellektuelle Konzepte vorgeformte Tatsachen registriert werden sollen: »Die ganze Macht der Malerei«, schreibt er in den *Elements of Drawing* (1857), »hängt von der Wiedergewinnung dessen ab, was man als die *Unschuld des Auges* bezeichnen könnte, eine Art kindlicher Konzeption jener farbigen Flächen *als solche*, ohne das Bewusstsein dessen, was sie bedeuten, – so wie sie ein Blinder sehen würde, wäre er plötzlich mit der Gabe des Sehens ausgestattet«.

Angeregt durch seine Beschäftigung mit der Malerei wird das Schildern für Zola zu einem zentralen Element seiner Romane. Damit einher geht eine bislang wenig bemerkte Neudefinition von *Mimesis* – der Nachahmung von Wirklichkeit in der Kunst. Etwas *genau* zu beschreiben, das ist im Kontext des *Roman expérimental* nicht länger unproduktiv, es ist vielmehr das *entscheidende* literarische Verfahren. Gegen die romantische Idee einer referenzlosen Imagination postuliert der Kunstkritiker und Romancier Zola die genaue Wahrnehmung und ihre exakte Umsetzung im Text. Ein Blick in seine Notizbücher unterstreicht diesen Befund: Lange hat man sich über den Wert dieser Notizen mokiert, die in ihrer Rohform unleserliche, ungrammatische Kürzel sind, Kürzel, die von Zola selbst daheim überarbeitet werden. Genauso, wie eine erste, flüchtige Skizze vom Maler in frühen Arbeitsstadien ergänzt wird. Auf diesen Zetteln hat Zola das Gesehene in einem ersten Arbeitsgang protokolliert. In den Notizen, so Irene Albers, ist alles, »was im späteren Roman markiert wird und der Beschreibung einen spezifischen Blick und einen spezifischen Moment zuweist, ausgeschaltet zugunsten einer am zeitgenössischen Ideal ›photographischer Beobachtung‹ ausgerichteten neutralen Registratur der Erscheinungen«. Das Ziel dieser aufwendigen Technik ist eine ganz neue Art von Wahrnehmung. Sie will die scheinbar alltäglichen Dinge des modernen Lebens ›sichtbar‹ machen, und zwar,

indem sie sie durch die Beschreibung aus dem Zusammenhang gültiger Vorstellungen herauslöst. Der moderne Roman wird so zum Ort einer direkten und physiologischen Wahrnehmung, zum Ort eines *wahren* Bildes, einer Bildpoetik, die genauso dicht und objektiv ist wie das scheinbar absichtslos gewählte, aber genau beobachtete Sujet der Bilder Manets – und die zugleich, durch die Arbeit des Autors respektive Malers, Anspruch auf ästhetische Gültigkeit erhebt.

Wahrscheinlich ist Zolas zunehmende Distanz zu den Impressionisten nach 1880 darauf zurückzuführen, dass sich der Impressionismus von der physiologisch exakten Wahrnehmung entfernt und die Idee der wissenschaftlich beobachten Farbe und des Lichts zusehends über die gemalten Sujets stellt. Dieser Entfremdungsprozess gipfelt im Text zum *Salon von 1896*. Er ist eine Abrechnung mit dem Pointilismus, den Zola als Verfallserscheinung deutet, als künstlerischen Verrat am ›Naturalismus in der Malerei‹. Selbstbewusst stellt Zola zunächst die eigenen Verdienste bei der Etablierung der neuen Malerei heraus. »Ach, wie viele Lanzen habe ich für den Triumph des Farbflecks gebrochen!« Doch er wird zum Opfer seines Erfolgs: »Aber hätte ich den schrecklichen Missbrauch vorsehen können, der nach dem Sieg der so richtigen Theorie des Künstlers mit der tachistischen Malweise getrieben werden sollte? Im Salon gibt es nurmehr Farbflecken, ein Porträt ist nurmehr ein einziger Fleck, Figuren sind nurmehr Flecken, nichts als Flecken sind Bäume, Häuser, Kontinente und Meere.« Dass es Seurat und seine Weggenossen nicht länger auf die Abbildung von ›Dingen‹ abgesehen haben, erkennt Zola zwar, aber er lehnt es als dem Naturalismus fremd ab; und dass Puvis de Chavannes und die Symbolisten zwar sehr gegenständlich malen, aber keinesfalls auf eine kritische Durchdringung der Gegenwart zielen, ist für Zola schlicht Verrat am Ziel aller modernen Kunst.

Diese ästhetische Position zeigt sich auch im Künstlerroman *L'œuvre* (1886). Er ist zumeist als Abrechnung mit der von Zola zunehmend als abstrakt empfundenen Kunst des Freundes Cézanne interpretiert worden. Und in der Tat ist die Geschichte des Malers Claude Lantier und seines Dichterfreundes Sandoz durchsetzt mit (auto-)biographischen Details. Doch der Claude Lantier seines Romans vereinigt in sich die Züge einer ganzen Generation (spät-)impressionistischer Maler, so dass er nicht nur Cézanne hätte kränken müssen. Lantier nämlich wird im Roman vom »Beobachter« zum »Visionär«, was für Zola bedeutet, dass er gar nichts mehr sieht. Und diese Visionen *kann*

Émile Zola mit seiner ›Box‹.

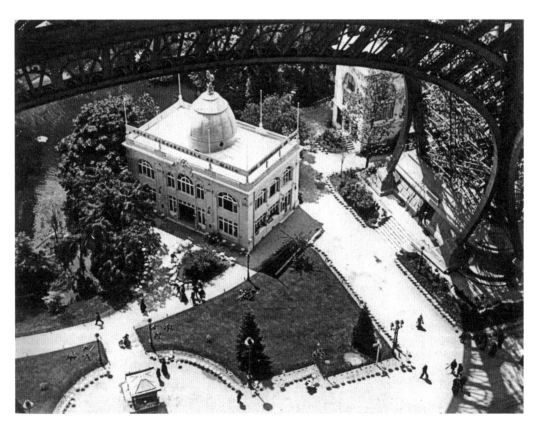

er nicht schildern, darstellen und in ein gegenwartsbezogenes kritisches Projekt integrieren. Am Ende erhängt sich Claude vor einer unvollendeten und in der Logik Zolas auch prinzipiell nicht malbaren Allegorie der Stadt Paris. Das letzte Wort hat der Dichter Sandoz, es ist eines aus Zolas Herzen: »Gehen wir an die Arbeit!«

Parallel zu diesem Distanzierungsprozess von der Malerei beschäftigt sich Zola intensiv mit der Fotografie, und zwar ganz konkret im Hinblick darauf, wie sich fotografische Techniken der Wahrnehmung in der Literatur umsetzen lassen. Schon ab den 1860er Jahren ist er mit bedeutenden Fotografen – wie etwa Nadar – befreundet, doch erst 1895, zwei Jahre nach Abschluss der *Rougon-Macquart*, wird Zola durch den Kauf einer Kleinbildkamera selbst zu einem begeisterten Fotografen. Er richtet sich in Paris und Médan Dunkelkammern ein, legt sich professionelle Kameras zu und experimentiert sowohl mit Aufnahme- wie mit Entwicklungstechniken. In den letzten sieben Jahren seines Lebens macht er tausende von Aufnahmen, von denen bis heute nur ein Bruchteil publiziert ist. Dabei ist es wichtig festzuhalten, dass Zola seine Fotografien im Gegensatz zu den Usancen der Zeit nie nachträglich retuschiert, und auch der radikale Verzicht auf Dekoration und Accessoires in seinen Stillleben und Porträtaufnahmen ist ein Indikator dafür, dass die naturalistische Theorie auch für den Fotografen Zola Geltung besitzt: »Meiner Meinung nach kann niemand behaupten, einen Gegenstand wirklich gesehen zu haben, wenn er von ihm nicht eine Fotografie gemacht hat, denn sie offenbart eine solche Fülle von Details, die sonst gar nicht wahrgenommen würden.«

Zolas Fotografien lassen sich in drei Kategorien einteilen: Porträts, Dokumentationen und Experimente. Die weitaus meisten Bilder halten seine Kinder, Jeanne, Gabrielle und die Freunde fest; daneben fallen jene Fotos ins Auge, die ›interessante‹ Dinge fixieren, die möglicherweise das ›Material‹ neuer Texte sind. Schließlich experimentiert Zola mit Licht, überträgt also das Credo der impressionistischen Malerei auf sein neues Medium. Er spricht dem Licht eine elementare Rolle zu: »Es ist das, was sowohl zeichnet als auch färbt, es ist das Leben selbst«.

Roma bei Médan.
Aufnahme von Émile Zola.

Pavillon auf der Pariser Weltausstellung von 1900. Blick aus der Vogelperspektive der ersten Plattform des Tour Eiffel. Aufnahme von Émile Zola.

BENQUE

Oper und Drama

É mile Zola ist in die Literaturgeschichte als Erneuerer und
Vollender des realistischen Romans eingegangen, für den er
den zuvor philosophisch vagen Begriff »Naturalismus« neu
definiert. Dies hat seine Ambitionen für das Theater vergessen las-
sen. In der Tat jedoch bemüht sich Zola fast seine ganze Autorschaft
hindurch um die Bühne, und eine Reihe seiner Romane sind nicht
zuletzt durch Bühnenfassungen bekannt geworden. Dennoch ist sei-
ne Liaison mit dem Theater eine komplizierte Affäre geblieben, in der
es nur zwei glückliche Episoden gibt: die Zusammenarbeit mit dem
Autor William Bertrand Busnach (1832–1907) und die mit dem Kom-
ponisten Alfred Bruneau (1857–1934). Dass Zola zumindest zeitweilig
ein Autor ist, dessen Texte auf den Sprech- und Musiktheaterbühnen
reüssieren, bleibt in der deutschen Rezeption seiner Werke bis heu-
te unbeachtet. Dies liegt zum einen sicher an den unterschiedlichen
theatralischen Traditionen, zum anderen aber auch an der program-
matischen Annihilierung des Bühnenautors Zola durch seine natu-
ralistischen ›Schüler‹ Arno Holz, Gerhart Hauptmann und Hermann
Sudermann, die ihre eigenen Werke als Muster naturalistischer Dra-
matik propagieren.

1865 verfasst Zola das Drama *Madeleine*, das bereits Spuren seiner
naturalistischen Theorie des Milieus zeigt; aus ihm wird zwei Jahre
später der Roman *Madeleine Férat*. *Thérèse Raquin* konzipiert er im
selben Jahr sogar parallel als Drama und Roman. Doch stehen diese
Stücke unter keinem guten Stern. Auf der einen Seite schlägt ihnen
die Häme der traditionellen Theaterkritik entgegen, auf der anderen
ist das Publikum durch die im Vergleich zu den Romanen mangeln-
de Radikalität dann doch enttäuscht. Nach einer Reihe erfolgloser
und finanziell desaströser Inszenierungen entschließt sich Zola 1878,
drei Stücke – *Thérèse Raquin*, *Les Héritiers Rabourdin* und *Le Bouton*

William Bertrand Busnach. Das Foto wurde
als Sammelbild den Schokoladen des
Unternehmers Felix Potin beigegeben. Es
gehörte zur Reihe »Hommes de Lettres«.

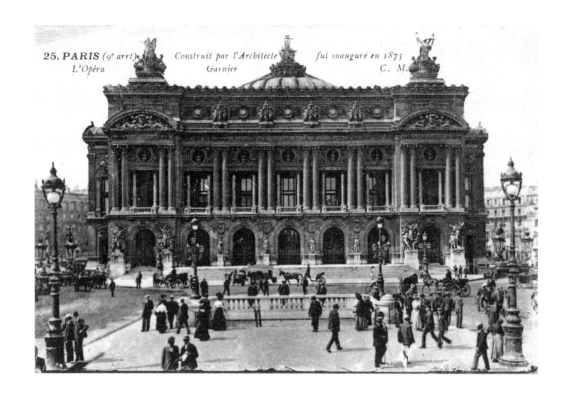

25. **PARIS** *(9° arrt)* *Construit par l'Architecte* *fut inauguré en 1875*
 L'Opéra *Garnier* *C. M.*

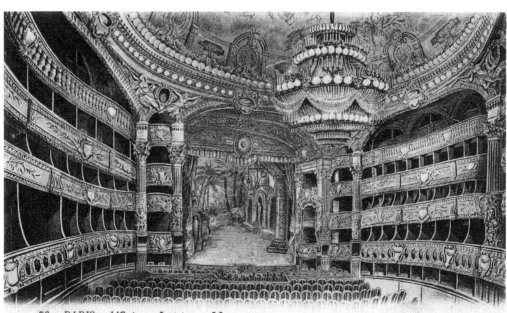

76 *PARIS. - L'Opéra. - Intérieur. - LL*

de rose – in den Druck zu geben; mit dem vierten, *Renée*, schreibt er 1880 seine letztes ›Originaldrama‹, ebenfalls ohne jeden Erfolg. Damit könnte das Kapitel Zola und das (Sprech-)Theater eigentlich enden, wenn *Renée* nicht durch die schicksalhafte Vermittlung eines Freundes von Sarah Bernhardt entstanden wäre. Nicht die Schauspielerin selbst, sondern der Agent, Autor und Impressario William Busnach, regt das Drama an. Mit ihm, der einer schillernden jüdischen Familie aus Algerien entstammt, tritt ein versierter Theaterpraktiker in Zolas Leben. Er gewinnt nicht nur Zolas Vertrauen, zwischen ihm und Zola entwickelt sich – bei aller Gegensätzlichkeit zwischen dem scheuen Autor und dem weltläufigen Theatermann – sogar eine Freundschaft, die im Hinblick auf die Geschichte des französischen Theaters eine Sonderstellung beanspruchen darf.

Ihre Weihe erhält diese Produktionsgemeinschaft durch den Erfolg des dramatisierten Romans *L'assomoir*, über dessen Premiere der *Figaro* im Januar 1879 schreibt: »Alles, was in der Vergangenheit die Leidenschaften des Pariser Publikums erregt hat, wird vom naturalistischen Drama in den Schatten gestellt.« Zu diesem Skandalerfolg tragen die Auseinandersetzungen zwischen einzelnen Fraktionen des Publikums während der Aufführung nicht unwesentlich bei. Zolas und Busnachs nächstes Stück *Nana* übertrifft den Erfolg des *Assomoir* noch, und auch die folgenden Dramatisierungen Busnachs – *Pot-bouille* und *Le ventre de Paris* – werden ausgesprochen positiv aufgenommen. In der Mitte der 1880er Jahre bietet sich so das literaturgeschichtlich einmalige Phänomen, dass der erfolgreichste Romancier seiner Zeit mit denselben Sujets zugleich ein ausgesprochen erfolgreicher Bühnenautor ist (wenngleich die Bühnenstücke ›offiziell‹ unter dem Namen Busnachs angekündigt werden).

Busnachs unerschöpfliche Energie, seine Sozialkompetenz und sein gargantuesker Appetit machen diesen kleinen, klugen, witzigen und liebenswerten Mann trotz aller Vorbehalte, die Zola vor der Dreyfus-Affäre selber gegen Juden hegt, zu einem in Médan gern gesehenen Gast. Er ist einer der wenigen, die den ernsten Schriftsteller und seine noch ernstere Frau zum Lachen bringen, und er vermag Zola jene Art von Anerkennung zu spenden, auf die der Autor immer stärker angewiesen ist. Zola weiß zudem, dass Busnach nichts dem Zufall überlässt, dass er vor und hinter den Kulissen mit allen spricht, alle kennt und praktisch rund um die Uhr arbeitet. Doch dann kommt es – aus einem trivialen Anlass – zum Bruch: Busnach verliert die

Die 1875 eröffnete Opéra Garnier, Außenansicht. Historische Ansichtskarte.

Zuschauerraum der Opéra Garnier. Historische Ansichtskarte.

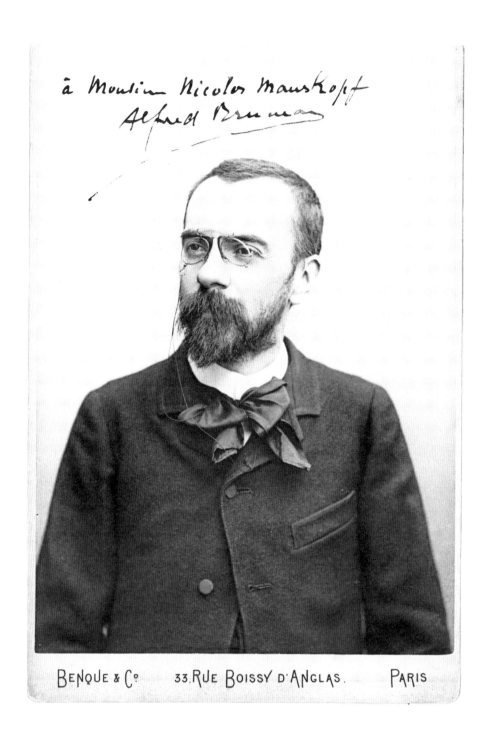

BENQUE & C° 33. RUE BOISSY D'ANGLAS. PARIS

Der Komponist Alfred Bruneau.

deutschen Tantiemen beim Glücksspiel; obwohl er sie bald zurückzahlt, kann er das Vertrauen Zolas nie wieder zurückgewinnen. Zolas antisemitische Freunde – wie etwa Edmond de Goncourt – sehen ihre Vorurteile gegen den literarischen Abenteurer und Selfmademan bestätigt. 1888 erscheint, behindert durch immer neue Zensurmaßnahmen der zunehmend nervösen Regierung, *Germinal* auf der Bühne des Theâtre de Chatelet – und fällt bei der Kritik wie beim Publikum durch. Damit endet auch die Zusammenarbeit zwischen Zola und Busnach. Der Theatermann erarbeitet später zwar noch eine Dramatisierung des Romans *La bête humaine*, doch Zola autorisiert sie nicht. Busnach kämpft trotzdem weiter um Zolas Freundschaft. Vergebens.

Das Ende der Beziehung zu Busnach markiert aber keinesfalls das Ende von Zolas Bemühungen um die Bühne. Es markiert vielmehr einen Gattungswechsel vom Sprech- zum Musiktheater. An die Stelle Busnachs tritt im Jahr 1888 der junge Komponist und Dirigent Alfred Bruneau, der als Schüler Jules Massenets – des bedeutendsten französischen Opernkomponisten nach dem Tode Meyerbeers (1865), Berlioz' (1869) und Aubers (1871) – auf sich aufmerksam macht. Er ist wie sein Lehrer ein Bewunderer der naturalistischen Literaturrevolution und möchte ein Sujet Zolas für die Oper adaptieren. Als Zola ihm *La faute de l'abbé Mouret* vorschlägt, stellt sich heraus, dass Massenet bereits an Skizzen zu diesem Stoff sitzt. Bruneau lässt das Projekt zugunsten des verehrten Lehrers fallen und wirft sich stattdessen auf den Roman *La rêve*, dessen Druckfahnen ihm Zola noch vor dem Erscheinen des Textes zukommen lässt.

La rêve wird im Juni 1891 vom Ensemble der Opéra comique uraufgeführt. Der versierte Librettist Louis Gallet adaptiert Zolas Roman für das Musiktheater. Zwischen Zola, Gallet und Bruneau entsteht in einem sympathetischen Prozess eine Oper, die die Errungenschaften des modernen, von Wagner wie Berlioz beeinflussten Musiktheaters mit Zolas Literaturrevolution amalgamiert. Schon die Vorbereitung der glanzvollen Aufführung vermittelt Zola ganz neue Impulse. An Bruneau schreibt er von den Proben: »Mein lieber Bruneau, ich habe morgen nichts zu tun und werde zweifellos in die Opéra comique gehen; aus reiner Neugier.« Die Intensität, mit der Zola die Proben begleitet, und die Begeisterung dem neuen Medium gegenüber sind mehr als überraschend, denn noch wenige Jahre zuvor hat er in *Le Bien Public* eine Artikelserie verfasst, die die Oper als Kunstform der

Moderne – mit der einzigen Ausnahme der Musikdramen Wagners – brüsk verwirft. Nun geht gerade von der Oper eine elektrisierende Energie aus, und keines seiner literarischen Projekte nach der Vollendung der *Rougon-Macquart* verfolgt Zola mit einer derartigen Energie und Lust wie die insgesamt sechs mit Bruneau erarbeiteten Musiktheaterwerke.

La rêve bildet schon im Zusammenhang der *Rougon-Macquart* einen Solitär. Zola hat in diesem Roman die von Visionen geprägte Innenwelt der Angélique-Marie Rougon beschrieben. Ihre Unfähigkeit, zwischen Traum und Realität zu differenzieren, kostet sie schließlich das Leben. Gallet unterstreicht die mystischen Tendenzen des Romans in seinem Libretto. Damit ist die Oper *La rêve* deutlich traditioneller als der Roman. Das mag angesichts eines eher konservativen Publikums zum Erfolg des Stückes nicht unwesentlich beigetragen haben. Der eigentliche Grund dieser positiven Resonanz jedoch dürfte Bruneaus originell instrumentierte Komposition mit ihren unsichtbaren Chören sein. Noch im Jahr der Uraufführung übernehmen Londons Opernhaus am Covent Garden und das Brüsseler Théâtre de la Monnaie das Stück, ebenfalls mit großem Erfolg.

Kann *La rêve* streng genommen also noch nicht als ›naturalistische‹ Oper aufgefasst werden, so ist diese Bezeichnung für das nächste Musiktheaterprojekt Zolas und Bruneaus, *L'attaque du moulin*, durchaus angemessen. Dem Libretto liegt Zolas gleichnamige Novelle aus dem Zyklus der *Soirées de Médan* zugrunde. Die Handlung spielt kurz vor dem Ausbruch und während des Deutsch-Französischen Krieges von 1870/71. Das in einer Mühle lebende Paar Dominique und Françoise gerät zwischen die Fronten eines Krieges, der nicht der ihre ist. Im Gegensatz zur Novelle Zolas bleibt Dominique am Leben, aber Gallet lässt nun die sprachlichen Härten stehen. Auf sie reagiert Bruneau mit einer komplexen Harmonik, die durch Leitmotive thematisch strukturiert ist. Gustave Charpentier, der als Komponist der 1900 uraufgeführten Oper *Louise* selbst ein Paradigma der naturalistischen Oper schaffen wird, schreibt nach der Uraufführung durch die Opéra comique im November 1893: »Bruneau hat uns ein klares Werk geschenkt, einfach, wie alle guten Werke, lebendig und vor allem menschlich.« Schnell gelangt die Oper von Paris nach Brüssel, London und Genf, 1910 wird sie sogar an der New Yorker Metropolitan Opera gespielt und positiv aufgenommen. Zola ist nun nicht nur der wohl erfolgreichste französische Romancier

seiner Zeit, seine Werke werden auch auf den Theater- und Opern-
bühnen Europas gegeben.

Anders als die Freundschaft zu Busnach bleibt die zwischen Zola und
Bruneau nicht nur ungetrübt, sie intensiviert sich über die Jahre in
für beide Männer beglückender Weise. Davon zeugen hunderte von
Briefen. Vor allem aber spricht die immer konsequentere Umsetzung
einer neuartigen Opernästhetik für den besonderen Charakter dieser
Beziehung. Zola beschließt, die Libretti zukünftig ohne die Hilfe Gal-
lets zu verfassen, und zwar nicht länger in Versen, sondern als Prosa.
Zolas und Bruneaus vierte Oper *Messidor* darf in dieser Hinsicht als
der Höhepunkt ihrer Zusammenarbeit gelten. Zolas Prosalibretto ist
ein Originaltext und nicht länger eine versifizierte Adaptation eines
schon existierenden Werkes, und Bruneau reagiert auf die Herausfor-
derungen dieses Prosatextes mit einer kongenialen Partitur, die die
Einflüsse der Musik Massenets und Wagners in ganz neue Richtun-
gen führt. Da sich die Zola-Opern Bruneaus auch als Kassenerfolge
erweisen, wird das neue Werk sogar an der großen Oper, dem Palais
Garnier, zur Uraufführung angenommen. Hier erlebt das Stück am
19. Februar 1897 seine glanzvolle Premiere.

Messidor ist, wie Zola schreibt, »ein glühendes, hochaktuelles Sujet«.
Es ist eine sozialistische Legende, die Ideen aus Wagners *Ring des Ni-
belungen* und Fouriers utopischem Sozialismus synthetisiert. Wie im
Ring geht es um die zerstörerische Macht des Goldes, wie bei Fourier
stellt eine Siedlungsgemeinschaft den Handlungsort der Geschich-
te dar. Analog zur Erzählweise in Wagners *Ring* wird die Handlung
auch in Bruneaus *Drame lyrique* durch epische Elemente gebrochen
und reflektiert. Zu Beginn erzählt Véronique ihrem Sohn Guillaume
vom einstigen Reichtum aller Einwohner des Dorfes, das über ge-
waltigen Goldvorkommen liegt. Nun, in Zeiten des Goldmonopols,
gibt es einen Reichen und viele Arme. Zola führt parallel zu dieser
realistischen Handlungsschicht eine mythische Dimension ein. Sie
ist in einer unterirdischen Kathedrale aus Gold angesiedelt. Virtuos
fallen auf dem Höhepunkt der Oper ein Arbeiteraufstand und der
Einsturz der mythischen Kathedrale zusammen. Am Schluss ist, wie
bei Wagner, der Bann des Goldes gebrochen, und einem Neuanfang
der Dorfgemeinschaft steht nichts mehr im Wege. Diese parabolische
Handlung ist mit der Liebesgeschichte zwischen dem armen Guil-
laume und Hélène, der Tochter des Bergwerksbesitzers, verzwirnt.
Privates und kollektives Glück stehen am Ende der Oper.

EMILE ZOLA 628

Als Tribut an die Gattungsgesetze der großen Oper, aber auch als Experiment einer neuen Form des Musiktheaters statten Zola und Bruneau *Messidor* mit einem umfangreichen Ballett aus. Es soll die Oper als symbolische und vorsprachliche Handlung eröffnen, wird aber unter dem Druck der Intendanz in den dritten Akt verlegt. Dieses Ballett – *La legende de l'or* – ist ein eigenständiger Teil des Musikdramas, den Bruneau mit einer ausgesprochen gestischen Musik komponiert. Das Szenario stammt von Zola, der mit der Choreographie Joseph Hansens allerdings nicht allzu glücklich ist. Dennoch ist *Messidor* eine der wohl interessantesten Episoden in der Geschichte des französischen Musiktheaters im 19. Jahrhundert. Die Rezeption dieser Oper jedoch wird durch die politische Geschichte Frankreichs gewaltsam abgeschnitten, und zwar zu einem Zeitpunkt, an dem die Kontroversen über die Frage Prosa oder Vers in der Librettistik und über Bruneaus Verbindung von Leitmotivik und Orchesterfarbe voll entbrennen. Unter dem Eindruck der Dreyfus-Affäre zieht die Direktion der Opéra das Werk zurück, die sozialistische Färbung des Themas tut das Ihrige dazu. In der Presse heißt es anlässlich der Uraufführung, »dass eine solche Musik, die so kriminell ist wie die Bombe des Anarchisten Ravachol, wie eine nationale Gefahr verfolgt werden müsste«. Auch die erfolgreiche Brüsseler Premiere 1898, die zum Anlass einer pro- und contra-Manifestation in Sachen Dreyfus wird, kann *Messidor* nicht dauerhaft auf den europäischen Opernbühnen etablieren.

Alfred Bruneau hält Zola in den schwierigsten Zeiten während der Dreyfus-Affäre die Treue, und er bezahlt diese Treue mit erheblichen finanziellen Opfern. Nach 1897 verschwinden seine Stücke für einige Jahre von den Opernbühnen Frankreichs. Der plötzliche Tod Zolas im Jahr 1902 beendet darüber hinaus eine ganze Reihe von gemeinsamen Projekten. 1901 können beide die Oper *Ouragan* fünf Jahre nach ihrer Vollendung und im Zeichen der siegreich durchgestandenen Dreyfus-Affäre noch gemeinsam aus der Taufe heben. Danach verfolgt Bruneau die einmal ins Auge gefassten Vorhaben alleine weiter. 1905, drei Jahre nach dem Tod seines Freundes und Librettisten, bringt er an der Opéra comique Zolas Text *L'Enfant-roi* erfolgreich auf die Bühne und adaptiert später drei weitere Texte Zolas für das Musiktheater (*Naïs Micoulin* und *La faute de l'abbé Mouret* 1907, *Les quatre journées* dann 1916). Der schon 1894 fertiggestellte Einakter *Lazare* wird erst 1957 uraufgeführt.

Émile Zola. Foto von Nadar (1820–1910).

Le Petit Journal

Le Petit Journal
CHAQUE JOUR 5 CENTIMES

Le Supplément illustré
CHAQUE SEMAINE 5 CENTIMES

SUPPLÉMENT ILLUSTRÉ

Huit pages : CINQ centimes

ABONNEMENTS

	TROIS MOIS	SIX MOIS	UN AN
PARIS	1 fr.	2 fr.	3 fr 50
DÉPARTEMENTS	1 fr.	2 fr.	4 fr.
ÉTRANGER	1 50	2 50	5 fr.

Sixième année **DIMANCHE 13 JANVIER 1895** Numéro 217

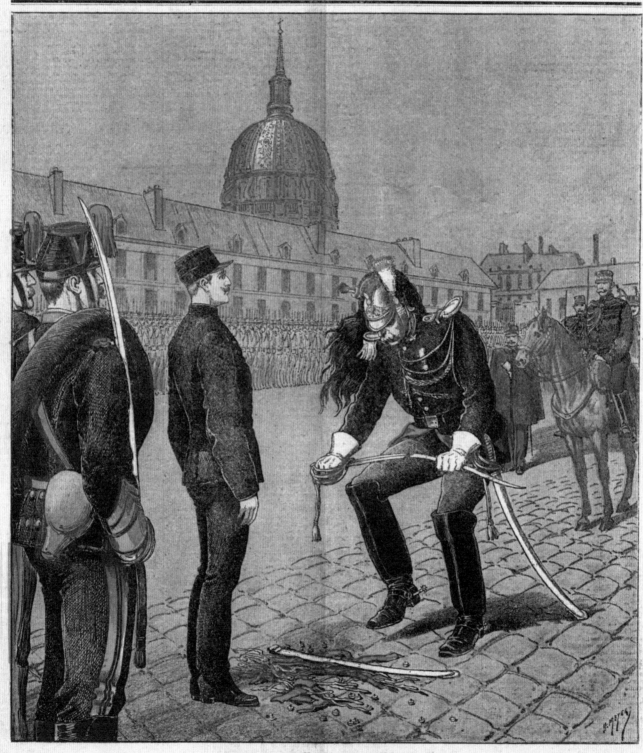

LE TRAITRE
Dégradation d'Alfred Dreyfus

J'accuse …!

Zolas Anspruch auf Ruhm ist nicht nur literarischer, sondern auch politischer Art; der literarische gründet auf seinem Zyklus der *Rougon-Macquart*-Romane, der politische aber datiert in die letzten fünf Jahre seines Lebens und ist unauslöschlich mit jenem offenen Brief an den Staatspräsidenten der Dritten Republik Félix Faure verknüpft, der unter der Überschrift *J'accuse …!* am 13. Januar 1898 in der Zeitung *L'Aurore* erscheint. Mit seinem Engagement für den zu Unrecht verurteilten jüdischen Armeehauptmann Alfred Dreyfus (1859–1935) definiert Zola die Rolle des Intellektuellen in der Moderne neu und ergreift gegen seine Zeit, gegen eine gewaltbereite, fanatisierte, antisemitische Mehrheit die Partei der Wahrheit, der Gerechtigkeit und der Vorurteilslosigkeit. Dabei wird er erst spät zum Akteur in dieser ungeheuren Angelegenheit. Als er sich im Herbst 1897 auf die Seite des inhaftierten Dreyfus schlägt, liegen die Anfänge dieses größten französischen Justizskandals des 19. Jahrhunderts bereits mehr als drei Jahre zurück.

Im September 1894 findet eine im Sold des französischen Geheimdienstes stehende Putzfrau im Papierkorb des deutschen Militärattachés Maximilian von Schwartzkoppen einen Zettel, auf dem Details der Übergabe von Dokumenten über ein neues 120-Millimeter-Geschütz der französischen Armee notiert sind. Dieser Zettel – fortan stets als *Bordereau* bezeichnet – stammt vom französischen Major Ferdinand Walsin-Esterházy, einem Spieler und Hochstapler, der gegen Geld militärische Geheimnisse an die deutsche Armee verkauft. Das *Bordereau* gelangt in die Hände des Majors beim Nachrichtendienst Joseph Henry, der seine Bedeutung erkennt und mit hastigen und schlampigen Ermittlungen beginnt; an ihrem Ende steht aufgrund eines fehlerhaften Schriftenvergleichs Dreyfus als Verdächtiger da, als einziger Jude im Generalstab für viele ein Fremdkörper in

Die Degradierung Alfred Dreyfus' am 5. Januar 1895 im Hof der École Militaire. Titelbild der Zeitschrift *Le Petit Journal*.

Affaire Dreyfus.
Document No. I.
Le Bordereau. (Fragment.)

Das *Bordereau*. Historische Postkarte.

der französischen Armee. Nachdem sein Name durch eine gezielte Indiskretion an die Presse weitergegeben wird, beginnen die Zeitungen *La Libre Parole, L'Intransigéant, Le Petit Journal* und *L'Éclair* im November eine großangelegte Diffamierungskampagne, in deren Verlauf immer neue ›Beweise‹ aus den betroffenen Kriegs- und Nachrichtenministerien an die antisemitische und reaktionäre Presse weitergegeben werden. Ziel dieser Kampagne ist es, die Justiz zu einem Prozess gegen den jüdischen »Verräter« zu zwingen. In Paris, aber ebenso in vielen anderen französischen Städten, kommt es zu ›spontanen‹ Kundgebungen gegen Dreyfus. Das Wort von einer jüdischen Verschwörung, die auch zum Zusammenbruch von 1870/71 beigetragen habe, macht offen die Runde.

Der im Dezember 1894 gegen Dreyfus begonnene Prozess gerät zu einer Farce, in deren Verlauf wiederholt gegen ziviles und militärisches Recht verstoßen wird. Um der Öffentlichkeit die dürftige Basis der Anklage zu verschleiern, wird er unter Ausschluss der Öffentlichkeit geführt. Doch selbst zahlreiche gekaufte Zeugen können die fadenscheinige Beweislage nicht ändern; der Angeklagte selbst hält nach dem Schlussplädoyer vom 22. Dezember seinen Freispruch für zwingend. Da werden dem Gerichtspräsidenten durch General Auguste Mercier Dokumente ausgehändigt, die die Verteidigung nicht zu sehen bekommt – Fälschungen, wie sich später herausstellen wird. Auf ihrer Grundlage und nach der Ermahnung des Gerichtspräsidenten, die Verurteilung Dreyfus' als »moralischen Auftrag von höchster Dringlichkeit« zu verstehen, befindet man den Angeklagten nach einstündiger Beratung für schuldig. Er verliert sämtliche Dienstgrade und wird zu lebenslanger Haft auf der Teufelsinsel vor der Küste von Französisch-Guyana verurteilt. Seine Degradierung am 5. Januar 1895 im Hof der École Militaire gehört zu den traumatischen Szenen der französischen Geschichte: Ihm werden von einem Feldwebel – also einem Unteroffizier – das Abzeichen der Republikanergarde, Orden und Schulterstücke von der Uniform gerissen, anschließend zerbricht man seinen Säbel. Dann muss Dreyfus die »Judasparade« antreten, das heißt in seiner zerfetzten Uniform den Hof der École Militaire abschreiten. Dabei beteuert er laut seine Unschuld, während vor den Toren ein wütender Mob seinen Tod fordert. Sechs Wochen später folgt die Deportation.

Die Teufelsinsel, auf die Dreyfus nur dank eines Gesetzes verbannt werden kann, das man seinetwegen im Schnellverfahren und ohne

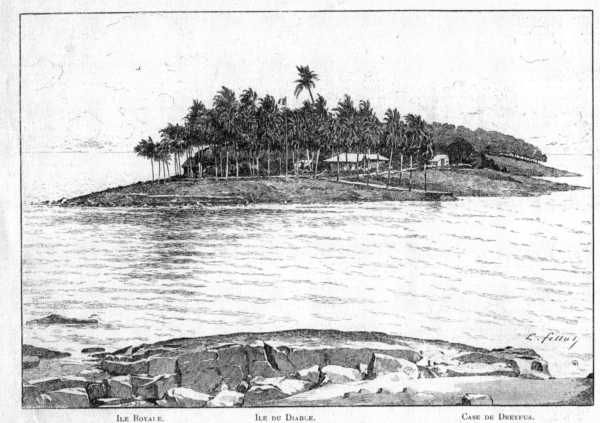

ILE ROYALE. ILE DU DIABLE. CASE DE DREYFUS.

AMERIQUE. — L'ILE DU DIABLE. — (Dessin de M. FILLOL, d'après une photographie prise de l'île Royale.)

Die Teufelsinsel, Alfred Dreyfus' Ver-
bannungsort. Seine Zelle befindet sich
in der kleinen Hütte rechts neben dem
Wachgebäude. Zeichnung von Louis Fillol
nach einer von der Île Royal aus gemach-
ten Fotografie. Aus: *Le Monde Illustré* vom
7. November 1896.

Debatte verabschiedet, ist eine ehemalige Leprakolonie. Auf ihr, so Louis Begley in seiner bewegenden Darstellung der Affäre, »herrschte ein so extremes Malaria-Klima, dass die Deportation dorthin lange als Todesurteil galt. Auch Dreyfus litt schon bald nach seiner Ankunft – ein paar Monate vor seinem sechsunddreißigsten Geburtstag – unter heftigen Malariaanfällen«. Vier Jahre lang spricht niemand mit ihm. Nur sein unbeugsamer Wille hält ihn am Leben und lässt ihn wieder und wieder um eine Revision seines Prozesses bitten. Zunächst ohne jede Chance; allmählich aber kommen derart irritierende Details der Untersuchung und des Prozesses an das Licht der Öffentlichkeit, dass diese sich in »Dreyfusards« und »Anti-Dreyfusards« aufspaltet. Der Glaube an die Schuld oder Unschuld von Dreyfus wird ab jetzt auch zur politischen Positionsbestimmung. Auf der Seite der Dreyfusards steht der moderne, republikanische, laizistische Staat, auf der anderen das reaktionäre, antisemitische, legitimistische Frankreich. Diese Fraktionen stehen sich bis weit in das 20. Jahrhundert hinein unerbittlich gegenüber.

Zola wird im Verlauf des Jahres 1897 auf die Missstände der kriminalistischen und juristischen Aufarbeitung dieser Affäre aufmerksam. Schon ein Jahr zuvor hat er, ohne den Namen Dreyfus zu nennen, in einem großen Artikel im *Figaro* unter der Überschrift *Pour les Juifs* (*Für die Juden*) den zunehmenden Antisemitismus als Geißel des modernen Frankreichs angeprangert und sein Entsetzen darüber geäußert, »dass ein solcher Rückfall in den Fanatismus, ein solcher Versuch, einen heiligen Krieg gegen die Juden auszurufen, in unseren Tagen, […] geschehen konnte«. Dem Senator Auguste Scheurer-Kestner, der sich vehement für eine Wiederaufnahme des Prozesses einsetzt, gelingt es zusammen mit dem Journalisten und Kritiker Bernard Lazare Zola für den Fall zu interessieren. Empört von den Verleumdungen gegen Scheurer-Kestner, der den Mut hat, Dreyfus' Schuld öffentlich anzuzweifeln, publiziert Zola am 25. November 1897 seine Verteidigung *M. Scheurer-Kestener* im *Figaro*. Dies ist der Beginn einer Serie journalistischer Interventionen, deren Höhepunkt der *Brief an den Präsidenten der Republik* darstellt.

J'accuse …! ist ein Meisterwerk der Rhetorik, das sich ganz bewusst in die Tradition von Voltaires *Traité sur la tolérance, à l'occasion de la mort de Jean Calas* von 1763 stellt. 135 Jahre vor Zola hat Voltaire den Justizmord an einem Hugenotten zum Anlass genommen, im *Traité sur la tolérance* die Revision des Urteils zu fordern und zugleich

Deuxième Année. — Numéro 87 Cinq Centimes JEUDI 13 JANVIER 1898

Directeur
ERNEST VAUGHAN
ABONNEMENTS
PARIS
DÉPARTEMENTS ET ALGÉRIE
ÉTRANGER (Union Postale)
POUR LA RÉDACTION
S'adresser à M. A. BERTHIER
Secrétaire de la Rédaction
ADRESSE TÉLÉGRAPHIQUE : AURORE-PARIS

L'AURORE
Littéraire, Artistique, Sociale

Directeur
ERNEST VAUGHAN
LES ANNONCES SONT REÇUES :
142 — Rue Montmartre — 142
AUX BUREAUX DU JOURNAL
Les manuscrits non insérés ne sont pas rendus
ADRESSER LETTRES ET MANDATS :
à M. A. BOUIT, Administrateur
Téléphone : 102-86

J'Accuse…!
LETTRE AU PRÉSIDENT DE LA RÉPUBLIQUE
Par ÉMILE ZOLA

LETTRE
A M. FÉLIX FAURE
Président de la République

Monsieur le Président,

Me permettez-vous, dans ma gratitude pour le bienveillant accueil que vous m'avez fait un jour, d'avoir le souci de votre juste gloire et de vous dire que votre étoile, si heureuse jusqu'ici, est menacée de la plus honteuse, de la plus ineffaçable des taches?

Vous êtes sorti sain et sauf des basses calomnies, vous avez conquis les cœurs. Vous apparaissez rayonnant dans l'apothéose de cette fête patriotique que l'alliance russe a été pour la France, et vous vous préparez à présider au solennel triomphe de notre Exposition universelle, qui couronnera notre grand siècle de travail, de vérité et de liberté. Mais quelle tache de boue sur votre nom — j'allais dire sur votre règne — que cette abominable affaire Dreyfus! Un conseil de guerre vient, par ordre, d'oser acquitter un Esterhazy, soufflet suprême à toute vérité, à toute justice. Et c'est fini, la France a sur la joue cette souillure, l'histoire écrira que c'est sous votre présidence qu'un tel crime social a pu être commis.

Puisqu'ils ont osé, j'oserai aussi, moi. La vérité, je la dirai, car j'ai promis de la dire, si la justice, régulièrement saisie, ne la faisait pas, pleine et entière. Mon devoir est de parler, je ne veux pas être complice. Mes nuits seraient hantées par le spectre de l'innocent qui expie là-bas, dans la plus affreuse des tortures, un crime qu'il n'a pas commis.

Et c'est à vous, monsieur le Président, que je la crierai, cette vérité, de toute la force de ma révolte d'honnête homme. Pour votre honneur, je suis convaincu que vous l'ignorez. Et à qui donc dénoncerai-je la tourbe malfaisante des vrais coupables, si ce n'est à vous, le premier magistrat du pays?

La vérité d'abord sur le procès et sur la condamnation de Dreyfus.

Un homme néfaste a tout mené, a tout fait, c'est le colonel du Paty de Clam, alors simple commandant. Il est l'affaire Dreyfus tout entière, on ne la connaîtra que lorsqu'une enquête loyale aura établi nettement ses actes et ses responsabilités. Il apparaît comme l'esprit le plus fumeux, le plus compliqué, hanté d'intrigues romanesques, se complaisant aux moyens des romans-feuilletons, les papiers volés, les lettres anonymes, les rendez-vous dans les endroits déserts, les femmes mystérieuses qui colportent, de nuit, des preuves accablantes. C'est lui qui imagina de dicter le bordereau à Dreyfus; c'est lui qui rêva de l'étudier dans une pièce entièrement revêtue de glaces; c'est lui que nous représente le commandant Forzinetti nous représente armé d'une lanterne sourde, voulant se faire introduire près de l'accusé endormi, pour projeter sur son visage un brusque flot de lumière et surprendre ainsi son crime, dans l'émoi du réveil. Et je n'ai pas à tout dire, qu'on trouve, on trouvera. Je déclare simplement que le commandant du Paty de Clam, chargé d'instruire l'affaire Dreyfus, comme officier judiciaire, est, dans l'ordre des dates et des responsabilités, le premier coupable de l'effroyable erreur judiciaire qui a été commise.

Le bordereau était depuis quelque temps déjà entre les mains du colonel Sandherr, directeur du bureau des renseignements, mort depuis de paralysie générale. Des « fuites » avaient

lieu, des papiers disparaissaient, comme il en disparaît aujourd'hui encore; et l'auteur du bordereau était recherché, lorsqu'un a priori se fit peu à peu que cet auteur ne pouvait être qu'un officier de l'état-major, et un officier d'artillerie : double erreur manifeste, qui montre avec quel esprit superficiel on avait étudié ce bordereau, car un examen raisonné démontre qu'il ne pouvait s'agir que d'un officier de troupe. On cherchait donc dans la maison, on examinait les écritures, c'était comme une affaire de famille, un traître à surprendre dans les bureaux mêmes, pour l'en expulser. Et, sans que je veuille refaire ici une histoire connue en partie, le commandant du Paty de Clam entre en scène, dès qu'un premier soupçon tombe sur Dreyfus. A partir de ce moment, c'est lui qui a inventé Dreyfus, l'affaire devient son affaire, il se fort de confondre le traître, de l'amener à des aveux complets. Il y a bien le ministre de la guerre, le général Mercier, dont l'intelligence semble médiocre; il y a bien le chef de l'état-major, le général de Boisdeffre, qui paraît avoir cédé à sa passion cléricale, et le sous-chef de l'état-major, le général Gonse, dont la conscience a pu s'accommoder de beaucoup de choses. Mais, au fond, il n'y a d'abord que le commandant du Paty de Clam, qui les mène tous, qui les hypnotise, car il s'occupe aussi de spiritisme, d'occultisme, il converse avec les esprits. On ne croira jamais les expériences auxquelles il a soumis le malheureux Dreyfus, les pièges dans lesquels il a voulu le faire tomber, les enquêtes folles, les imaginations monstrueuses, toute une démence torturante.

Ah! cette première affaire, elle est un cauchemar, pour qui la connaît dans ses détails vrais! Le commandant du Paty de Clam arrête Dreyfus, le met au secret. Il court chez madame Dreyfus, la terrorise, lui dit que, si elle parle, son mari est perdu. Pendant ce temps, le malheureux s'arrachait la chair, hurlait son innocence. Et l'instruction a été faite ainsi, comme dans une chronique du quinzième siècle, au milieu du mystère, avec une complication d'expédients farouches, tout cela basé sur une seule charge enfantine, ce bordereau imbécile, qui n'était pas seulement une trahison vulgaire, qui était aussi la plus impudente des escroqueries, car les fameux secrets livrés se trouvaient presque tous sans valeur. Si j'insiste, c'est que l'œuf est ici, d'où va sortir plus tard le vrai crime, l'épouvantable déni de justice dont la France est malade. Je voudrais faire toucher du doigt comment l'erreur judiciaire a pu être possible, comment elle est née des machinations du commandant du Paty de Clam, comment le général Mercier, les généraux de Boisdeffre et Gonse ont pu s'y laisser prendre, engager peu à peu leur responsabilité dans cette erreur, qu'ils ont cru devoir, plus tard, imposer comme la vérité sainte, une vérité qui ne se discute même pas. Au début, il n'y a donc de leur part que de l'incurie et de l'inintelligence. Tout au plus, les sent-on céder aux passions religieuses du milieu et aux préjugés de l'esprit de corps. Ils ont laissé faire la sottise.

Mais voici Dreyfus devant le conseil de guerre. Le huis clos le plus absolu est exigé. Un traître aurait ouvert la frontière à l'ennemi, pour conduire l'empereur allemand jusqu'à Notre-Dame, qu'on ne prendrait pas des mesures de silence et de mystère plus étroites. La nation est frappée de stupeur, on chuchote des faits terribles, de ces trahisons monstrueuses qui indignent l'Histoire, et naturellement la nation s'incline. Il n'y a pas de châtiment assez sévère, elle applaudira à la dégradation publique, elle voudra que le coupable reste sur son rocher d'infamie, dévoré par le remords.

Est-ce donc vrai, les choses indicibles, les choses dangereuses, capables de mettre l'Europe en flammes, qu'on a dû enterrer soigneusement derrière ce huis clos? Non! il n'y a eu, derrière, que les imaginations romanesques et démentes du commandant du Paty de Clam. Tout cela n'a été fait que pour cacher le plus saugrenu des romans-feuilletons. Et il suffit, pour s'en assurer, d'étudier attentivement l'acte d'accusation lu devant le conseil de guerre.

Ah! le néant de cet acte d'accusation! Qu'un homme ait pu être condamné sur cet acte, c'est un prodige d'iniquité. Je défie les honnêtes gens de le lire, sans que leur cœur bondisse d'indignation et crie leur révolte, en pensant à l'expiation démesurée, là-bas, à l'île du Diable. Dreyfus sait plusieurs langues, crime; on n'a trouvé chez lui aucun papier compromettant, crime; il va parfois dans son pays d'origine, crime; il est laborieux, il a le souci de tout savoir, crime; il ne se trouble pas, crime; il se trouble, crime. Et les naïvetés de rédaction, les formelles assertions dans le vide! On nous avait parlé de quatorze chefs d'accusation; nous n'en trouvons qu'une seule en fin de compte, celle du bordereau; et nous apprenons même que les experts n'étaient pas d'accord, qu'un d'eux, M. Gobert, a été bousculé militairement, parce qu'il se permettait de ne pas conclure dans le sens désiré. On parlait aussi de vingt-trois officiers qui étaient venus accabler Dreyfus de leurs témoignages. Nous ignorons encore leurs interrogatoires, mais il est certain que tous ne l'avaient pas chargé; et il est à remarquer, en outre, que tous appartenaient aux bureaux de la guerre. C'est un procès de famille, on est là entre soi, et il faut s'en souvenir : l'état-major a voulu le procès, l'a jugé, et il vient de le juger une seconde fois.

Donc, il ne restait que le bordereau, sur lequel les experts ne s'étaient pas entendus. On raconte que, dans la chambre du conseil, les juges allaient naturellement acquitter. Et, dès lors, comme l'on comprend l'obstination désespérée avec laquelle, pour justifier la condamnation, on affirme aujourd'hui l'existence d'une pièce secrète, accablante, la pièce qu'on ne peut montrer, qui légitime tout, devant laquelle nous devons nous incliner, le bon Dieu invisible et incommissable. Je la nie, cette pièce, je la nie de toute ma puissance! Une pièce ridicule, oui, peut-être la pièce où il est question de petites femmes, et où il est parlé d'un certain D…, qui devient trop exigeant, quelque mari sans doute trouvant qu'on ne lui payait pas sa femme assez cher. Mais une pièce intéressant la défense nationale, qu'on ne saurait produire sans que la guerre fût déclarée demain, non, non! C'est un mensonge; et cela est d'autant plus odieux et cynique qu'ils mentent impunément sans qu'on puisse les en convaincre. Ils ameutent la France, ils se cachent derrière sa légitime émotion, ils ferment les bouches en troublant les cœurs, en pervertissant les esprits. Je ne connais pas de plus grand crime civique.

Voilà donc, monsieur le Président, les faits qui expliquent comment une erreur judiciaire a pu être commise; et les preuves morales, la situation de fortune de Dreyfus, l'absence de motif, ce continuel cri d'innocence, achèvent de le montrer comme une victime des extraordinaires imaginations du commandant du Paty de Clam, du milieu clérical où il se trouvait, de la chasse aux « sales juifs », qui déshonore notre époque.

Et nous arrivons à l'affaire Esterhazy. Trois ans se sont passés, beaucoup de consciences restent troublées

profondément, s'inquiètent, cherchent, finissent par se convaincre de l'innocence de Dreyfus.

Je ne ferai pas l'historique des doutes, puis de la conviction de M. Scheurer-Kestner. Mais, pendant qu'il fouillait de son côté, il se passait des faits graves à l'état-major même. Le colonel Sandherr était mort, et le lieutenant-colonel Picquart lui avait succédé comme chef du bureau des renseignements. Et c'est à ce titre, dans l'exercice de ses fonctions, que ce dernier eut un jour entre les mains une lettre-télégramme, adressée au commandant Esterhazy, par un agent d'une puissance étrangère. Son devoir strict était d'ouvrir une enquête. La certitude est qu'il n'a jamais agi en dehors de la volonté de ses supérieurs. Il soumit donc ses soupçons à ses supérieurs hiérarchiques, le général Gonse, puis le général de Boisdeffre, puis le général Billot, qui avait succédé au général Mercier comme ministre de la guerre. Le fameux dossier Picquart, dont il a été tant parlé, n'a jamais été que le dossier Billot, j'entends le dossier fait par un subordonné pour son ministre, le dossier qui doit exister encore au ministère de la guerre. Les recherches durèrent de mai à septembre 1896, et ce qu'il faut affirmer bien haut, c'est que le général Gonse était convaincu de la culpabilité d'Esterhazy, c'est que le général de Boisdeffre et le général Billot ne mettaient pas en doute que le fameux bordereau fût de l'écriture d'Esterhazy. L'enquête du lieutenant-colonel Picquart avait abouti à cette constatation certaine. Mais l'émoi était grand, car la condamnation d'Esterhazy entraînait inévitablement la révision du procès Dreyfus; et c'était ce que l'état-major ne voulait à aucun prix.

Il dut y avoir là une minute psychologique pleine d'angoisse. Remarquez que le général Billot n'était compromis dans rien, il arrivait tout frais, il pouvait faire la vérité. Il n'osa pas, dans la terreur sans doute de l'opinion publique, certainement aussi dans la crainte de livrer tout l'état-major, le général de Boisdeffre, le général Gonse, sans compter les sous-ordres. Puis, ce ne fut là qu'une minute de combat intérieur entre sa conscience et ce qu'il croyait être l'intérêt militaire. Quand cette minute fut passée, il était déjà trop tard. Il s'était engagé, il était compromis. Et, depuis lors, sa responsabilité n'a fait que grandir, il a pris à sa charge le crime des autres, il est aussi coupable que les autres, il est plus coupable qu'eux, car il a été le maître de faire justice, et il n'a rien fait. Comprenez-vous cela! voici un an que le général Billot, que les généraux de Boisdeffre et Gonse savent que Dreyfus est innocent, et ils ont gardé pour eux cette effroyable chose. Et ces gens-là dorment, et ils ont des femmes et des enfants qu'ils aiment!

Le colonel Picquart avait rempli son devoir d'honnête homme. Il insistait auprès de ses supérieurs, au nom de la justice. Il les suppliait même, il leur disait combien leurs délais étaient impolitiques devant le terrible orage qui s'amoncelait, qui devait éclater, lorsque la vérité serait connue. Ce fut, plus tard, le langage que M. Scheurer-Kestner tint également au général Billot, l'adjurant par patriotisme de prendre en main l'affaire, de ne pas la laisser s'aggraver, au point de devenir un désastre public. Non! le crime était commis, l'état-major ne pouvait plus avouer son crime. Et le lieutenant-colonel Picquart fut envoyé en mission, on l'éloigna de plus en plus loin, jusqu'en Tunisie, où l'on voulut même un jour honorer sa bravoure, en le chargeant d'une mission qui l'aurait fait sûrement massacrer, dans les parages où le marquis de Morès a trouvé la mort. Il n'était pas en disgrâce, le général Gonse entretenait

avec lui une correspondance amicale. Seulement, il est des secrets qu'il ne fait pas bon d'avoir surpris.

A Paris, la vérité marchait, irrésistible, et l'on sait de quelle façon l'orage attendu éclata. M. Mathieu Dreyfus dénonça le commandant Esterhazy comme le véritable auteur du bordereau, au moment où M. Scheurer-Kestner allait déposer, entre les mains du garde des sceaux, une demande en révision du procès. Et c'est là où le commandant Esterhazy paraît. Des témoignages le montrent d'abord affolé, prêt au suicide ou à la fuite. Puis, tout d'un coup, il paye d'audace, il étonne Paris par la violence de son attitude. C'est que du secours lui était venu, il avait reçu une lettre anonyme l'avertissant des menées de ses ennemis, une dame mystérieuse s'était même dérangée de nuit pour lui remettre une pièce volée à l'état-major, qui devait le sauver. Et je ne puis m'empêcher de retrouver là le lieutenant-colonel du Paty de Clam, en reconnaissant les expédients de son imagination fertile. Son œuvre, la culpabilité de Dreyfus, était en péril, et il a voulu sûrement défendre son œuvre. La révision du procès, mais c'était l'écroulement du roman-feuilleton si extravagant, si tragique, dont le dénouement abominable a lieu à l'île du Diable! C'est ce qu'il ne pouvait permettre. Dès lors, le duel va avoir lieu entre le lieutenant-colonel Picquart et le lieutenant-colonel du Paty de Clam, l'un à visage découvert, l'autre masqué. On les retrouvera prochainement tous deux devant la justice civile. Au fond, c'est toujours l'état-major qui se défend, qui ne veut pas avouer son crime, dont l'abomination grandit d'heure en heure.

On s'est demandé avec stupeur quels étaient les protecteurs du commandant Esterhazy. C'est d'abord, dans l'ombre, le lieutenant-colonel du Paty de Clam qui a tout machiné, qui a tout conduit. Sa main se trahit aux moyens saugrenus. Puis, c'est le général de Boisdeffre, c'est le général Gonse, c'est le général Billot lui-même, qui sont bien obligés de faire acquitter le commandant, puisqu'ils ne peuvent laisser reconnaître l'innocence de Dreyfus, sans que les bureaux de la guerre croulent sous le mépris public. Et le beau résultat de cette situation prodigieuse, c'est que l'honnête homme là-dedans, le lieutenant-colonel Picquart, qui seul a fait son devoir, va être la victime, celui qu'on bafouera et qu'on punira. Ô justice, quelle affreuse désespérance serre le cœur! On va jusqu'à dire que c'est lui le faussaire, qu'il a fabriqué la carte-télégramme pour perdre Esterhazy. Mais, grand Dieu! pourquoi? dans quel but? Donnez un motif. Est-ce que celui-là aussi est payé par les juifs? Le joli de l'histoire est qu'il était justement antisémite. Oui! nous assistons à ce spectacle infâme, des hommes perdus de dettes et de crimes dont on proclame l'innocence, tandis qu'on frappe l'honneur même, un homme à la vie sans tache! Quand une société en est là, elle tombe en décomposition.

Voilà donc, monsieur le Président, l'affaire Esterhazy : un coupable qu'il s'agissait d'innocenter. Depuis bientôt deux mois, nous pouvons suivre heure par heure la belle besogne. J'abrège, car ce n'est ici, en gros, que le résumé de l'histoire dont les brûlantes pages seront un jour écrites au long. Et nous avons donc vu le général de Pellieux, puis le commandant Ravary, conduire une enquête scélérate d'où les coquins sortent transfigurés et les honnêtes gens salis. Puis, on a convoqué le conseil de guerre.

Comment a-t-on pu espérer qu'un

conseil de guerre déferait ce qu'un conseil de guerre avait fait?

Je ne parle même pas du choix toujours possible des juges. L'idée supérieure de discipline, qui est dans le sang de ces soldats, ne suffit-elle à infirmer leur pouvoir même d'équité? Qui dit discipline dit obéissance. Lorsque le ministre de la guerre, le grand chef, a établi publiquement, aux acclamations de la représentation nationale, l'autorité absolue de la chose jugée, vous voulez qu'un conseil de guerre lui donne un formel démenti? Hiérarchiquement, cela est impossible. Le général Billot a suggestionné les juges par sa déclaration, et ils ont jugé comme ils doivent aller au feu, sans raisonner. L'opinion préconçue qu'ils ont apportée sur leur siège est évidemment celle-ci : « Dreyfus a été condamné pour crime de trahison par un conseil de guerre; il est donc coupable, et nous, conseil de guerre, nous ne pouvons le déclarer innocent; or, nous savons que reconnaître la culpabilité d'Esterhazy, ce serait proclamer l'innocence de Dreyfus. » Rien ne pouvait les faire sortir de là.

Ils ont rendu une sentence inique qui à jamais pèsera sur nos conseils de guerre, qui entachera désormais de suspicion tous leurs arrêts. Le premier conseil de guerre a pu être inintelligent, le second est forcément criminel. Son excuse, je le répète, est que le chef suprême avait parlé, déclarant la chose jugée inattaquable, sainte et supérieure aux hommes, de sorte que des inférieurs ne pouvaient dire le contraire. On nous parle de l'honneur de l'armée, on veut que nous l'aimions, que nous la respections. Ah! certes, oui, l'armée qui se lèverait à la première menace, qui défendrait la terre française, elle est tout le peuple et nous n'avons pour elle que tendresse et respect. Mais il ne s'agit pas d'elle, dont nous voulons justement la dignité, dans notre besoin de justice, c'est de l'épée, le maître qu'on nous donnera demain peut-être. Et baiser dévotement la poignée du sabre, le dieu, non!

J'ai démontré d'autre part : l'affaire Dreyfus était l'affaire des bureaux de la guerre, un officier de l'état-major, dénoncé par ses camarades de l'état-major, condamné sous la pression des chefs de l'état-major. Encore une fois, il ne peut revenir innocent que si tout l'état-major est coupable. Aussi les bureaux, par tous les moyens imaginables, par des campagnes de presse, par des communications, par des influences, n'ont-ils couvert Esterhazy que pour perdre une seconde fois Dreyfus. Ah! quel coup de balai le gouvernement républicain devrait donner dans cette jésuitière, ainsi que les appelle le général Billot lui-même! Où est-il, le ministère vraiment fort et d'un patriotisme sage, qui osera tout y refondre et tout y renouveler? Que de gens je connais qui, devant une guerre possible, tremblent d'angoisse, en sachant dans quelles mains est la défense nationale! et quel nid de basses intrigues, de commérages et de dilapidations, est devenu cet asile sacré, où se décide le sort de la patrie! On s'épouvante devant le jour terrible que vient d'y jeter l'affaire Dreyfus, ce sacrifice humain d'un malheureux, d'un « sale juif »! Ah! tout ce qui s'est agité là de démence et de sottise, des imaginations folles, des pratiques de basse police, des mœurs d'inquisition et de tyrannie, le bon plaisir de quelques galonnés mettant leurs bottes sur la nation, lui rentrant dans la gorge son cri de vérité et de justice, sous le prétexte mensonger et sacrilège de la raison d'État!

Et c'est un crime encore que de s'être appuyé sur la presse immonde, que de s'être laissé défendre par toute la fripouille de Paris, de sorte que voilà la fripouille qui triomphe insolemment

grundsätzlich über Toleranz, Freiheit und Recht zu schreiben. Wie Voltaire bezieht nun auch Zola konsequent die Öffentlichkeit in seine Argumentation ein, wie Voltaire setzt er sich selbst einem Kampf mit einem ungleich stärkeren, jedenfalls mächtigeren Gegner aus, wie Voltaire verlässt er die geschützte Sphäre des Dichters zugunsten der ungeschützten Kampfstellung des Intellektuellen. Wie Voltaire ist Zola erfolgreich. Beide arbeiten an einem neuen Mythos, dem »vom Wagnis des Geistes und der gelebten Autonomie« (Conrad Wiedemann).

In seiner ersten Hälfte ist *J'accuse …!* eine Darlegung der Fakten. Es ist eine empörende Erzählung, und Zola nutzt alle Kunstgriffe seines erzählerischen Genies. Gerichtet ist diese Erzählung an den Präsidenten Faure, der, so Zola, unmöglich von den Ungeheuerlichkeiten der Affäre wissen kann und der nun durch diesen Brief aufgeklärt wird. Zola: »Aber welch ein Schmutzfleck auf Ihrem Namen – fast hätte ich gesagt auf Ihrer Regierung – diese abscheuliche Affäre Dreyfus! Ein Kriegsgericht hat es soeben auf Befehl von oben gewagt, einen Esterházy freizusprechen und damit aller Wahrheit und aller Gerechtigkeit einen Faustschlag ins Gesicht versetzt. Es ist geschehen: Frankreich trägt diese Besudelung auf der Wange; die Geschichte wird berichten, dass es Ihre Präsidentschaft war, unter welcher ein solches Verbrechen an der Gesellschaft begangen werden konnte.« Zola beschwört emphatisch die Wahrheit: »Die Wahrheit, ich werde sie sagen, denn ich habe versprochen, sie zu sagen, wenn nicht eine ordnungsgemäß gehandhabte Rechtsprechung ihr voll und ganz zum Siege verhilft. Meine Pflicht ist es, zu sprechen, ich will nicht Mitschuldiger sein. Meine Nächte würden gestört durch das Gespenst des Unschuldigen, der da drüben [auf der Teufelsinsel] für ein Verbrechen büßt, das er nicht begangen hat. Und Ihnen, Herr Präsident, will ich sie entgegenschreien, diese Wahrheit, mit aller Macht der Empörung eines rechtschaffenen Mannes.« Schließlich kommt er zum Kern der Affäre, zu den eigentlichen Anklagegründen. »Oh, über die Inhaltslosigkeit dieser Anklageschrift! Dass ein Mensch auf dieses Aktenstück hin verurteilt werden konnte, ist eine ungeheuerliche Ungerechtigkeit! Ich frage, ob ein rechtschaffener Mensch es lesen kann, ohne dass sich sein Herz vor Entrüstung aufbäumt und vor Empörung aufschreit, wenn er dabei der unwürdigen Buße drüben auf der Teufelsinsel gedenkt. Dreyfus spricht mehrere Sprachen: schuldig; man findet bei ihm kein belastendes Material: schuldig; er ist fleißig und sucht sich über alles zu unterrichten: schuldig; er gerät

Titelblatt der Zeitschrift *L'Aurore* vom 13. Januar 1898 mit Zolas offenem Brief *J'accuse …!*

LE MONDE ILLUSTRÉ

ABONNEMENT POUR PARIS ET LES DÉPARTEMENTS
Un an, 24 fr.; — Six mois, 13 fr.; — Trois mois, 7 fr.; — Un numéro 50 c.
Le volume semestriel, 12 fr. broché. — 17 fr. relié et doré sur tranche.
ÉTRANGER (Union postale) : Un an, 27 fr. ; — Six mois, 14 fr. ; — Trois mois, 7 fr. 50.

42ᵉ Année — N° 2133 — 12 Février 1898

Directeur : **M. ÉDOUARD DESFOSSÉS**

DIRECTION ET ADMINISTRATION, 13, QUAI VOLTAIRE
Toute demande d'abonnement non accompagnée d'un bon sur Paris ou sur la
poste, toute demande de numéro à laquelle ne sera pas joint le montant
en timbres-poste, seront considérées comme non avenues. — On ne répond
pas des manuscrits et des dessins envoyés.

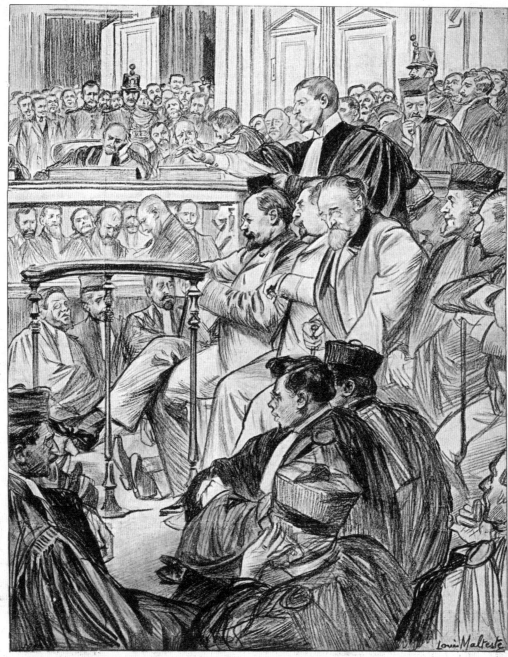

M. Zola. Mᵉ Labori. M. Perreux. M. Vaughan.

A LA COUR D'ASSISES. — LE PROCÈS ZOLA. — Mᵉ LABORI DÉVELOPPANT SES CONCLUSIONS. — (Dessin d'après nature de M. L. MALTESTE.)

nicht in Verwirrung: schuldig; er gerät in Verwirrung: schuldig. Was für Naivitäten in der Formulierung, was für Behauptungen ins Blaue hinein! Man hat von vierzehn Anklagepunkten gesprochen, und wir finden am Ende der Anklageschrift nur einen einzigen: das *Bordereau*.«

Nachdem Zola die juristischen Punkte Schritt für Schritt widerlegt und die Rechtsbrüche der Verfahren aufzeigt, kommt er auf die symbolische Dimension der Affäre und auf die Manipulation der fanatisierten Öffentlichkeit zu sprechen: »Und ein Verbrechen ist es endlich, dass man sich auf die Schmutzpresse gestützt hat, dass man sich von der Hefe von Paris hat verteidigen lassen, so dass jetzt dieses Gesindel über die Niederlage des Rechts und der Wahrheit unverschämt triumphiert. Es ist ein Verbrechen, diejenigen, die Frankreich edel und an der Spitze der freien und gerechten Völker sehen möchten, der Unruhestiftung anzuklagen, wenn man selbst das schamloseste Komplott schmiedet, dem Irrtum mit Gewalt vor der Welt zum Sieg zu verhelfen. Es ist ein Verbrechen, die öffentliche Meinung in die Irre zu führen und diese Meinung, die man bis zum Wahnsinn verderbt hat, für eine Mordtat auszunutzen. Es ist ein Verbrechen, das einfache und niedere Volk zu vergiften, die Leidenschaften der Reaktion und der Intoleranz zum Äußersten zu bringen, indem man sich hinter den schändlichen Antisemitismus verschanzt, an dem das große liberale Frankreich der Menschenrechts stirbt, wenn es nicht von ihm geheilt wird. Es ist ein Verbrechen, die Vaterlandsliebe für Werke des Hasses auszubeuten, es ist endlich ein Verbrechen, den Säbel zum modernen Gott zu machen, während doch die menschliche Wissenschaft am Werk der Wahrheit und Gerechtigkeit arbeitet.« Den Schluss des Textes bilden detaillierte Anklagen, in denen Zola Namen nennt und Anklagegründe; zugleich sieht er das Kommende voraus: »Indem ich diese Anklage erhebe, weiß ich sehr wohl, dass ich mich vor den Artikeln 30 und 33 des Pressegesetzes vom 29. Juli 1881, die das Vergehen der üblen Nachrede mit Strafe bedrohen, schuldig mache. Absichtlich setze ich mich dem aus. […] Man wage es also, mich vor ein Schwurgericht zu stellen und die Untersuchung beim hellen Tageslichte vor sich gehen zu lassen! Ich warte darauf.«

Man kann den Mut Zolas gar nicht hoch genug einschätzen. Von Hause aus eher ängstlich und auf Ruhe bedacht, seit der Beziehung zu Jeanne zudem auf den Schutz seiner kleinen Familie in Verneuil konzentriert, weiß er, dass mit der Veröffentlichung von *J'accuse …!* ein

Zola (mit übereinandergeschlagenen Beinen) während des gegen ihn geführten Prozesses.

Damm brechen wird. Er weiß, dass sich selbst die liberale Presse, die bis zu diesem Tag zu ihm hält, nach einem Angriff auf die Armee von ihm distanzieren wird und dass die Regierung zurückschlagen muss. Dennoch deprimiert ihn das Ausmaß des Widerstands, der Ausgrenzung und der Niedertracht nach der Veröffentlichung zutiefst. Auch der vorhergesagte Prozess gegen ihn wird umgehend eröffnet. Vor dem Gerichtsgebäude kommt es zu gewalttätigen Manifestationen gegen Zola; in ganz Frankreich demonstrieren nationalistische Studenten mit Parolen wie »Nieder mit den Juden! Nieder mit Zola!« Journalisten verfolgen und bedrohen Jeanne und die Kinder, Details aus Zolas Privatleben werden in der Presse breitgetreten. Drohbriefe liegen in der Post der Zolas, in der Rue de Bruxelles werden Scheiben eingeworfen.

Am 23. Februar 1898 wird Zola schuldig gesprochen und zur Höchststrafe, zu einem Jahr Gefängnis und zur Zahlung von 3.000 Francs, verurteilt. Das Verfahren verläuft derart fehlerhaft, dass die Revision erfolgreich ist, doch in einem zweiten Verfahren kommt es erneut zur Verurteilung. Zola entzieht sich der Vollstreckung durch Flucht nach England. »Es war am 18. Juli«, schreibt er, »dass ich mich, den taktischen Notwendigkeiten nachgebend, meinen Waffenbrüdern folgend, die mit mir denselben Kampf für die Ehre Frankreichs kämpften, von allem losreißen musste, was ich liebte, von meinen Herzens- und Geistesgewohnheiten.« Am Abend verabschiedet er sich von den engsten Freunden und besteigt inkognito einen Express in der Gare du Nord. Schon am nächsten Morgen entsteigt er im Londoner Victoria-Bahnhof einem Schnellzug aus Dover. Als »Monsieur Beauchamp« logiert er in Weybridge, einem kleinen Ort vor den Toren von London.

Die Dinge stehen derweil schlecht: Dreyfus ist nach wie vor in Haft und Zola in Frankreich die wirtschaftliche Basis entzogen. Mittlerweile sind drei Kriegsminister zurückgetreten, weil sie trotz einer erdrückenden Beweislast keinen Revisionsprozess zuzulassen. Erst im Oktober 1898 entscheidet der Kassationshof, dass das Urteil gegen Dreyfus überprüft werden muss. Am 3. Juni heben die Kammern des Kassationshofs das Urteil auf und laden Dreyfus vor ein Kriegsgericht in Rennes. Am 5. Juni verlässt Zola England und kehrt nach Frankreich zurück, um den Kampf an der Seite von Dreyfus wieder aufzunehmen. Das erfolgreiche Ende dieses Kampfes wird Zola nicht mehr erleben: Erst 1906 wird Alfred Dreyfus vollständig rehabilitiert,

erhält seine militärischen Ehren zurück und wird im Rang eines Bri-
gadegenerals wieder in die Armee aufgenommen. So endet ein langer,
blutige Opfer fordernder Rehabilitierungsprozess, ohne dass die da-
rin zum Ausdruck kommenden – nach wie vor aktuellen – Probleme
gelöst wären.

Im Mai 1901, nach zwei Jahren voller verschleppter Entscheidungen,
schreibt Zola Dreyfus über dessen soeben erschienenes Buch *Fünf
Jahre meines Lebens*: »Ich kenne kein Buch, das packender und fes-
selnder wäre als diese Memoiren in ihrer Schlichtheit und Knapp-
heit. Gleich vielen anderen finde ich es richtig, dass Sie die Veröf-
fentlichung dieses Buches nicht hinausgeschoben haben. Man muss
es kennen! Was hätte in dem Beweismaterial gefehlt, das nun im-
mer vollständiger wird. Es bringt neue Aufklärungen, es lässt *Sie* er-
kennen. Das Buch zeigt Ihre menschliche Persönlichkeit und Ihren
furchtbaren Leidensweg. Es ergänzt das Bild des Menschen in seiner
Reinheit und seinem Leiden. Der Sieg für die Zukunft ist gewiss. Die-
ses Buch ist ein neues Unterpfand. Voll Bewunderung und Zunei-
gung. E.Z.« Ein Jahr später wartet die Gerechtigkeit immer noch auf
ihren Sieg. Ein deprimierter Zola schreibt dem Journalisten Ernest
Vaughan: »Ich erwarte, dass die Gerechtigkeit unfehlbar ihren Weg
gehen wird. Doch bleibt mir dabei ein bitteres Gefühl, wenn ich se-
hen muss, wie keiner von denen, die den Sachverhalt kennen, den
Mut findet, Frankreich von der Schmach zu befreien, unter der es
noch immer leidet …«

In der Nacht vom 28. auf den 29. September 1902 stirbt Émile Zola an
einer Kohlenmonoxidvergiftung. Grund ist ein verstopfter Kamin-
abzug. Ob dieser Kamin absichtlich blockiert ist, Zola also – viel-
leicht im Auftrag nationalistischer und antisemitischer Kreise – er-
mordet wird, kann eine anschließende, ausgesprochen schludrig
durchgeführte Untersuchung nicht klären. Sicher ist jedoch, dass
selbst die französische Regierung kein Interesse daran hat, die laten-
te Sprengkraft der Dreyfus-Affäre durch einen Mordprozess ›Zola‹
zu reaktivieren. Erst vier Jahre nach seinem Tod siegt das moderne
Frankreich unter dem ehemaligen Dreyfusard Georges Clemenceau,
der mittlerweile Premierminister ist und den engagierten Dreyfus-
Parteigänger Oberst Marie-Georges Picquart zum Kriegsminister
gemacht hat. Die strenge Trennung von Kirche und Staat wird im
Dezember 1906 in der Verfassung festgeschrieben, das neue Frank-
reich ist nicht länger eine Republik *und* ein katholisches Land, es ist

Die Kinder Denise und Jacques sowie
Zolas Dolmetscherin Violette Vizetelly
vor dem 1898 von Zola angemieteten
Haus »Penn« in der Nähe von London.
Fotografie von Émile Zola.

nun eine laizistische Republik. Doch die Torsionen dieser Affäre sollen Frankreich noch lange begleiten.

Émile Zola schreibt kein großes Werk über die Dreyfus-Affäre, aber er versucht in seinem letzten vollendeten Roman, die Affäre literarisch zu verarbeiten. *Vérité* (1902) erzählt die Geschichte einer Hexenjagd auf einen jüdischen Lehrer, dem man zu Unrecht vorwirft, einen Jungen sexuell missbraucht und getötet zu haben. Dabei zeichnen die gegen den Lehrer Simon geführten Prozesse minutiös die Verfahren gegen Dreyfus nach. Auch hier spielen gefälschte Dokumente eine Schlüsselrolle, auch hier wird ein unschuldiger Außenseiter zum Opfer politischer Intrigen. Interessant ist *Vérité* besonders deshalb, weil der Held des Romans, der Lehrer Marc Froment, ein ähnlich autobiographisches Porträt Zolas ist wie Pascal Rougon in *Le docteur Pascal*. Marc Froment setzt sich mit aller Kraft für die Aufdeckung der Wahrheit und die Rehabilitierung des jüdischen Lehrers Simon ein, und er muss dabei, wie Zola, auch die eigenen Vorurteile revidieren. Von Marc, der mit Simon befreundet ist, heißt es anfangs im Roman, »dass er die Juden durch eine Art von atavistischem Zorn und durch eine althergebrachte Verachtung eigentlich nicht mochte, und dies hatte er trotz seiner scheinbaren Vorurteilslosigkeit bis heute nicht Frage gestellt«. Am Ende zieht Marc ein Fazit der ›Simon-Affäre‹, das sich wie ein vorweggenommenes Fazit der Affäre Dreyfus liest: »Wenn Simons Unschuld anerkannt wäre, würde das bedeuten, dass die reaktionäre Vergangenheit mit einem Schlag erledigt ist und dass alle Menschen, auch die einfachsten, eine frohe Zukunft in all ihrem Glanz erkennen werden. An keinem Zeitpunkt der Geschichte hätte das revolutionäre Skalpell derart tief in das wurmzernagte soziale Gebäude schneiden können wie eben jetzt. Eine gigantische und unwiderstehliche Kraft würde die Nation in die Richtung der Zukunft tragen, und die Simon-Affäre hätte in wenigen Monaten mehr für die Emanzipation der Menschheit und die Herrschaft der Gerechtigkeit erreicht als hundert Jahre an politischen Debatten.« Dieses Ende steht im Konjunktiv. Gerechtigkeit muss immer neu erkämpft werden.

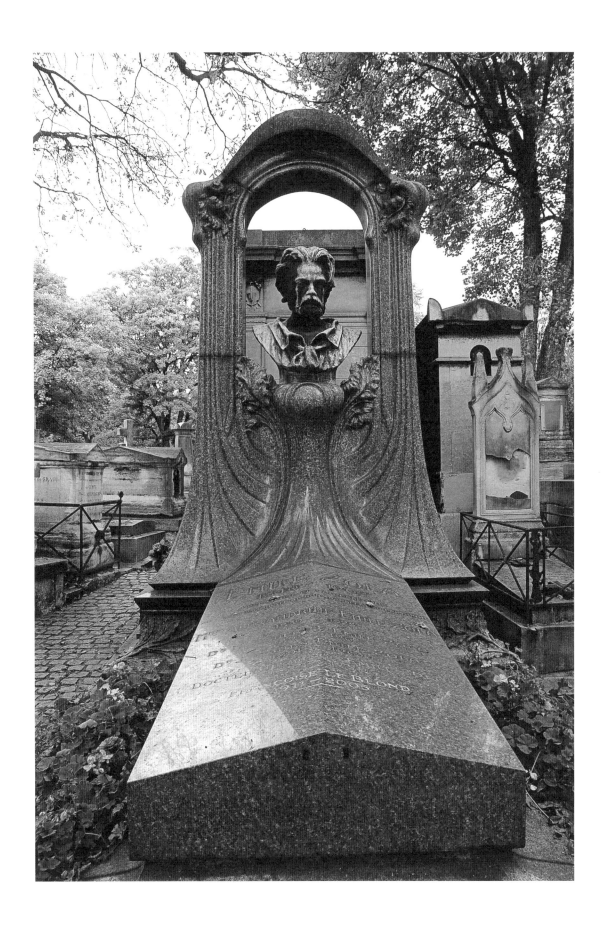

Panthéon

Am 5. Oktober 1902, einem Sonntag, geben mehr als 50.000 Menschen Zola das letzte Geleit. Zwei Fragen sind im Vorfeld der Beerdigung zu lösen: Soll eine Ehrenkompanie den Sarg begleiten? Und: Darf Dreyfus teilnehmen? Die erste wird trotz einiger Bedenken zu Zolas Gunsten entschieden. Während der Dreyfus-Affäre, die noch nicht beendet ist, ›ruht‹ Zolas Mitgliedschaft der Ehrenlegion zwar, dennoch wird eine Kompanie gestellt. Dass zwei weitere Einheiten zusammen mit unzähligen bewaffneten Polizisten die Straßen abriegeln, um Ausschreitungen zu verhindern, wird im Protokoll nicht erwähnt. Und Dreyfus entscheidet sich gegen alle Einwände *für* die Teilnahme. Auf dem Cimetière de Montmartre kommt es zu jenen Pöbeleien, die zuvor von der antisemitischen Presse angekündigt werden. Berittene Polizei greift ein, um größere Tumulte zu verhindern. Dreyfus flieht, von der Polizei geschützt, durch ein abgelegenes Tor. Bei Zolas zweitem Begräbnis wird er nicht so glimpflich davonkommen.

Dennoch ist dieses erste Begräbnis auch eine beeindruckende Manifestation der Freunde und Bewunderer Zolas. Den Sarg im gläsernen Leichenwagen begleiten der Verleger Charpentier und Alfred Bruneau, dazu Vertreter der Regierung, Künstler und Juristen. Am Grab singen Arbeiterchöre, und Anatole France – ästhetisch ein entschiedener Gegner der naturalistischen Literatur – hält als Mitglied der Académie de France eine bewegende und mutige Rede, die auch als Manifest eines neuen, egalitären Frankreich gedacht ist. France beginnt mit einer moralischen Würdigung des *Autors* Zola, dessen Bedeutung er trotz seiner immer wieder artikulierten ästhetischen Gegnerschaft herausstellt. »Heute«, so France, »sehen wir seine kolossale Gestalt in ihrer ganzen Größe, und wir sehen den Geist, von dem sie erfüllt ist. Es ist der Geist der Güte. Zola hatte eine große

Émile Zolas Grab auf dem Montmarte-Friedhof. Das Grabdenkmal schuf Zolas Jugendfreund Philippe Solari (1840–1906).

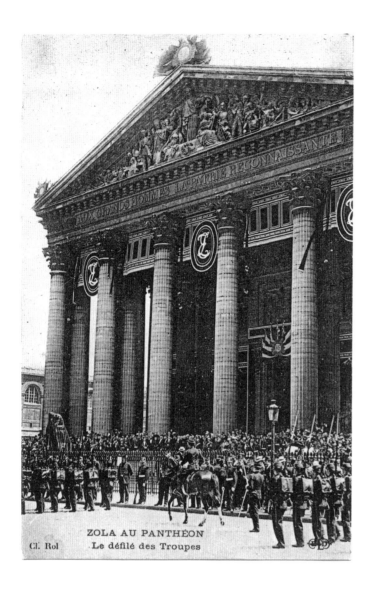

Zolas Gebeine werden in das Panthéon überführt. Historische Ansichtskarte.

Verhaftung des in die Menge grüßenden Louis Grégori (ohne Kopfbedeckung) vor dem Panthéon. Historische Postkarte.

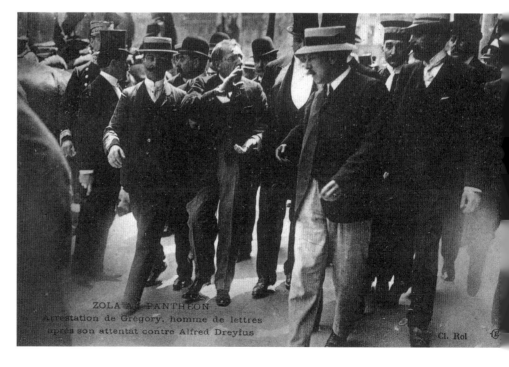

Seele. Ihn umgab eine Aufrichtigkeit und Einfachheit, die nur die Großen haben. Er war zutiefst moralisch; er schilderte das Leben mit einer tugendhaften und lebendigen Hand.« Zola ist für France ein Dichter der Demokratie, sein Werk Arbeit an einer wahrhaft gerechten Gesellschaft und sein Mut das Fanal einer neuen Ordnung, »die auf einem besseren Rechtssystem und auf genaueren Kenntnissen der Rechte des Einzelnen gründen wird«. Zola, so schließt France, »hat sein Land und die Welt mit einem großartigen literarischen Werk und mit einer großartigen Tat geehrt. [...] er war ein bedeutender Augenblick in der Geschichte des menschlichen Bewusstseins.«

Sechs Jahre nach dieser Beerdigung entschließt man sich, Zolas Gebeine in das Panthéon zu überführen, ihn also postum zum nationalen Heros zu erheben. Dagegen *muss* die antisemitische Rechte aufstehen. Wie schon 1902 riegeln hunderte von Polizisten den Weg des Leichenwagens ab, wie damals vermischen sich die Rufe »Vive Zola!«, »Nieder mit Zola!« und »Nieder mit den Juden!« Studenten greifen Journalisten, die für Dreyfus-Anhänger gehalten werden, mit Stöcken an; Steine und Flaschen fliegen auf den Ehrenzug. Auch am nächsten Tag, dem der offiziellen Zeremonie im klassizistischen Panthéon, gibt es Unruhe. Erneut ist Alfred Dreyfus gegen den Rat der Polizei und der Politik dabei, um dem Freund gemeinsam mit seiner Familie die letzte Ehre zu erweisen. Im Gegensatz zu Zolas erster Beerdigung dürfen nun auch seine Geliebte Jeanne und ihre und Zolas Kinder der Zeremonie beiwohnen. Gabrielle hat mittlerweile Denise und Jacques als Zolas Kinder anerkannt und sich mit Jeanne ausgesöhnt. Das Orchester der Société des Concerts du Conservatoire spielt den Trauermarsch aus Beethovens *Eroica* und das Vorspiel zu Zolas und Bruneaus Oper *Messidor.*

Nach zwei Stunden endet die Zeremonie, Staatspräsident Armand Fallières und Premierminister Georges Clemenceau verlassen das Panthéon. Plötzlich fallen Schüsse. Sie stammen vom antisemitischen Journalisten Louis-Anhelme Grégori, der auf Dreyfus zielt und ihn verwundet. Grégori wird kurz nach dem Attentat freigesprochen, weil er seine Tat nicht aus niederen Beweggründen, sondern aus »Leidenschaft« begangen habe. Das in den Gedenkreden im Panthéon für überwunden erklärte Ressentiment, der Antisemitismus, die Kultur der rechten Gewalt sind vor den Toren des klassizistischen Tempels so lebendig wie 1894, 1899 und 1902. So lebendig, wie sie auch 1934, 1940–1945 und danach sein werden.

Zeittafel zu Émile Zolas Leben und Werk

1840 Émile Édouard Charles Antoine Zola wird am 2. April als erstes (und einziges) Kind des Ingenieurs François Zola und seiner Frau Émilie (geb. Aubert, 1819–1880) in Paris geboren.

1843 Der Vater erhält den Zuschlag für sein Projekt einer Talsperre und zieht mit der Familie nach Aix-en-Provence.

1847 François Zola stirbt kurz nach Beginn der Bauarbeiten am 27. März an einer Lungenentzündung; er wurde 50 Jahre alt.

1851 Staatsstreich des Staatspräsidenten Charles-Louis-Napoléon Bonaparte am 2. Dezember; eine Volksabstimmung billigt ihm diktatorische Vollmachten zu.

1852 Auf dem Collège in Aix freundet sich Émile mit Jean-Baptistin Baille und Paul Cézanne an. Die drei bilden fortan die »trois inséparables«. Am 2. Dezember wird der Diktator Bonaparte genau 48 Jahre nach seinem Onkel Napoléon I. zum Kaiser Napoléon III. gekrönt. Beginn des Zweiten Kaiserreichs.

1858 Émilie Zola verlässt mit Émile und ihrer Mutter völlig verarmt Aix und versucht in Paris einen Neubeginn. Zola erkrankt an Typhus.

1859 Häufiger Wohnungswechsel. Zola fällt zweimal durch die Abiturprüfung und bricht die Schule ab. Zugleich erscheint seine erste literarische Arbeit, die Erzählung *La Fée amoureuse* in der Zeitschrift *La Provence*.

1860 Zola wird als Schreiber bei den Pariser Zollbehörden angestellt; Doppelleben als kleiner Beamter und Bohemien.

1862 Zola wird Lagerist beim Verlagshaus Hachette. Erste journalistische Arbeiten.

1864 Mit den *Contes à Ninon* erscheint Zolas erste Buchpublikation; er lernt Éléonore-Alexandrine Meley kennen, die er 1870 heiratet.

1865 Der Roman *La confession de Claude* entfacht einen Skandal, der Zola seine Stellung kostet; fortan ist er Journalist und Berufsschriftsteller. Claude Bernard publiziert die für Zolas Poetik entscheidende *Introduction à l'étude de la médicine expérimentale*.

1866 Beginn der Kunstkritiken; Freundschaft zu Édouard Manet. Zola schreibt *Thérèse Raquin* und *Les mystères de Marseille*, die im Folgejahr erscheinen.

1868 Erste Studien und Skizzen für das *Rougon-Macquart*-Projekt.

1870 Zolas eigene Zeitung – *La Marseillaise* – scheitert nach wenigen Nummern. Deutsch-Französischer Krieg; am 1. September Schlacht von Sedan, am Folgetag kapitulieren die französischen Truppen, Napoléon III. wird gefangen genommen. Ende des Zweiten Kaiserreichs.

1871 Bordeaux wird provisorische Hauptstadt; in Paris herrscht vom 18. März bis zum 28. Mai die Kommune; Zola ist zunächst als Journalist in Bordeaux, dann in Versailles. Die ersten beiden Romane der *Rougon-Macquart* – *La fortune des Rougon* und *La curée* – erscheinen. Wechsel zum Verleger Georges Charpentier.

1877 Der Erfolg des Romans *L'assomoir* ermöglicht den Ankauf des Hauses in Médan. Übersiedlung nach Médan, wo die Zolas künftig die acht warmen Monate des Jahres verbringen.

1880 Der Tod der Mutter und des Freundes Gustave Flaubert stürzen Zola in eine Sinnkrise; *Nana* und die gemeinsam mit Alexis, Céard, Hennique, Huysmans und Maupassant verfassten *Soirées de Médan* erscheinen.

1882 Der Freund Paul Alexis veröffentlicht die erste Zola-Biographie *Émile Zola. Notes d'un ami*.

1886 Nach der Publikation des Künstlerromans *L'œuvre*, in dem er sich abgebildet glaubt, kündigt Cézanne Zola seine Freundschaft.

1888 Zola lernt den Komponisten Alfred Bruneau kennen; im Verlauf
 des Jahres verliebt er sich in Jeanne Rozerot, mit der er zwei Kinder
 haben wird. Ernennung zum Ritter der Ehrenlegion.

1889 Geburt der Tochter Denise.

1891 Geburt des Sohnes Jacques. Zolas Frau wird durch einen anony-
 men Brief über seine ›zweite‹ Familie informiert. 18. Juni: Mit *La
 rêve* wird die erste Oper Bruneaus auf einen Text von Zola durch
 das Ensemble der Opéra comique uraufgeführt.

1893 Auf dem Höhepunkt der langjährigen Ehekrise veröffentlicht Zola
 mit *Le docteur Pascal* den 20. und letzten Roman der *Rougon-Mac-
 quart*. Uraufführung von Bruneaus Oper *L'attaque du moulin* auf
 einen Text von Zola durch das Ensemble der Opéra comique.

1894 *Lourdes*, der erste Roman der Trilogie *Trois Villes*, erscheint. Am
 15. Oktober wird Alfred Dreyfus unter dem Verdacht der Spionage
 verhaftet und am 22. Dezember aufgrund gefälschter Beweise und
 unter zahlreichen Rechtsbrüchen zur Degradierung und lebens-
 langen Deportation verurteilt.

1895 5. Januar: Degradierung Dreyfus' im Hof der École Militaire, im
 Februar wird er auf die Teufelsinsel deportiert. Zola beschäftigt
 sich intensiv mit dem Medium Fotografie.

1897 19. Februar: Uraufführung von Alfred Bruneaus Oper *Messidor* auf
 ein Prosalibretto Zolas an der Opéra Garnier. 25. November: Zola
 beginnt in *Le Figaro* seine Serie journalistischer Interventionen für
 eine Revision des Verfahrens gegen Alfred Dreyfus.

1898 Am 13. Januar erscheint *J'accuse...!* in der von Georges Clemenceau
 herausgegebenen Zeitung *L'Aurore*; nach zwei Prozessen wird Zola
 am 18. Juli wegen Verleumdung zu einem Jahr Gefängnis und einer
 Geldbuße verurteilt; er flieht nach England.

1899 Nach der Aufhebung des Urteils gegen Dreyfus kehrt Zola im Juni
 nach Paris zurück. 14. August: Zolas und Dreyfus' Anwalt Labori
 wird beim Revisionsprozess gegen Dreyfus angeschossen; der Täter
 wird nicht gefasst. 9. September: Dreyfus wird erneut schuldig ge-
 sprochen und am 19. September vom Staatspräsidenten begnadigt.

Dreyfus und Zola bemühen sich weiter um die vollständige Aufarbeitung des Justizskandals.

1901 Die Oper *Ouragan* mit der Musik Bruneaus auf ein Libretto Zolas wird von der Opéra comique uraufgeführt.

1902 Am 29. September stirbt Zola an einer Kohlenmonoxidvergiftung; am 5. Oktober wird er auf dem Cimetière de Montmarte beigesetzt.

1905 Mit *L'enfant roi* wird am 3. März die letzte von Zola und Bruneau gemeinsam geschaffene Oper an der Opéra comique uraufgeführt.

1906 Am 11. Juni wird Dreyfus vom Kassationsgericht vollständig rehabilitiert und zwei Tage später in die Armee wiederaufgenommen.

1908 Am 4. Juni werden Zolas sterbliche Überreste in das Panthéon überführt.

Auswahlbibliographie

Die Zitate im Text folgen nach Möglichkeit den hier aufgeführten deutschsprachigen Zola-Ausgaben, sind aber stets am Original überprüft und in einigen Fällen stillschweigend korrigiert. Zitate aus Texten Zolas, die nicht in deutscher Sprache vorliegen, sind Übersetzungen des Autors.

Französische Zola-Ausgaben

Œuvres complètes. 20 Bände mit Supplementband. Herausgegeben von Henri Mitterand. Nouveau Monde Éditions, Paris 2002–2010.

Les Rougon-Macquart. Histoire naturelle et sociale d'une famille sous le second Empire. 5 Bände. Herausgegeben von Henri Mitterand. Édition Gallimard, Paris 1959–1967.

Correspondance. 11 Bände. Herausgegeben von B. H. Bakker. CNRS Éditions, Paris 1978–1995.

Écrits sur l'art. Herausgegeben von Jean-Pierre Leduc-Adine. Édition Gallimard, Paris 1991.

Carnets d'enquêtes. Une ethnographie inédite de la France. Herausgegeben von Henri Mitterand. Plon, Paris 1986.

Deutsche Zola-Ausgaben

Thérèse Raquin. Übertragen von Ewald Czapski. Mit einem Nachwort von Erich Marx. Dieterich'sche Verlagsbuchhandlung, Leipzig 1960.

Madeleine Férat. Roman von Émile Zola. Übertragen von C. v. Walden. Sturm Verlag, Dresden 1892.

Die Geheimnisse von Marseille. Roman. Grimm Verlag, Budapest 1898 (*die am wenigsten gekürzte der deutschen Übersetzungen*).

Gesammelte Novellen. Übertragen von Hans Jacob. Gustav Kiepenheuer Verlag, Leipzig/Weimar 1982 (*mit allen Texten der vier Novellensammlungen Zolas* – Contes à Ninon, Nouveaux Contes à Ninon, Capitaine Burle, Naïs Micoulin – *in zuverlässigen Übersetzungen*).

Die Rougon-Macquart. Natur- und Sozialgeschichte einer Familie unter dem 2. Kaiserreich. 20 Bände. Herausgegeben von Rita Schober. Verlag Rütten & Loening, Berlin 1952–1976 (*zuverläs-*

sige und mit guten Nachworten und Sacherklärungen ausgestattete Edition, die Zolas Texte ungekürzt bringt).

Lourdes. Übertragen und mit einem Nachwort von Erich Marx. Dieterich'sche Verlagsbuchhandlung, Leipzig 1962.

Rom. Übertragen von Erich Marx und Irmgard Nickel. Mit einem Nachwort von Erich Marx. Dieterich'sche Verlagsbuchhandlung, Leipzig 1970.

Paris. Übertragen von Irmgard Nickel. Mit einem Nachwort von Erich Marx. Dieterich'sche Verlagsbuchhandlung, Leipzig 1974.

Arbeit. Übertragen von Leopold Rosenzweig. Verlag Buchgemeinde, Berlin 1933 (*ungekürzte deutsche Übersetzung*).

Fruchtbarkeit. Übertragen von Leopold Rosenzweig. Verlag Theodor Knaur Nachfahren, Berlin 1930 (*ungekürzte deutsche Übersetzung*).

Wahrheit. Übertragen von Leopold Rosenzweig. Verlag Theodor Knaur Nachfahren, Berlin 1930 (*ungekürzte deutsche Übersetzung*).

Schriften zur Kunst. Die Salons von 1866 bis 1896. Übertragen von Uli Aumüller. Mit einem Vorwort von Till Neu. Athenäum Verlag, Frankfurt am Main 1988.

Briefe an Freunde. Übertragen von Auguste Förster. Kurt Wolff Verlag, Leipzig 1918.

Mein Kampf um Wahrheit und Recht. Meist unveröffentlichte Briefe aus dem Nachlass. Mit einem Bild seines Lebens von seiner Tochter Dénise Zola. Carl Reissner Verlag, Dresden 1922.

Emile Zola. Photograph. Eine Autobiographie in 480 Bildern. Herausgegeben von François Emile-Zola und Massin. Übertragen von Ulrike Bergweiler. Verlag Schirmer/Mosel, München 1979.

Biographien

Beci, Veronika: *Émile Zola.* Verlag Artemis & Winkler, Düsseldorf/Zürich 2002.

Bernard, Marc: *Émile Zola.* 6. Auflage. Rowohlt Verlag, Reinbek bei Hamburg 1997.

Bloch-Dano, Evelyne: *Madame Zola.* Übertragen von Sigrid Köppen. Verlag Artemis & Winkler, Düsseldorf 1999.

Mitterand, Henri: *Zola.* 3 Bände. Fayart, Paris 1999–2002. Bd. I: Sous le regard d'Olympia (1840–1871). Bd. II: L'homme de Germinal (1871–1893). Bd. III: L'honneur (1893–1902).

Schom, Alan: *Émile Zola. A Biography.* Henry Holt and Company, New York 1980.

Studien zu einzelnen Aspekten

Albers, Irene: *Sehen und Wissen. Das Photographische im Roman-werk Émile Zolas.* Wilhelm Fink Verlag, München 2002.

Begley, Louis: *Der Fall Dreyfus: Teufelsinsel, Guantánamo, Alptraum der Geschichte.* Übertragen von Christa Krüger. Suhrkamp Verlag, Frankfurt am Main 2009.

Daus, Ronald: *Zola und der französische Naturalismus.* Metzler Verlag, Stuttgart 1976.

Kelkel, Manfred: *Naturalisme, vérisme et réalisme dans l'opéra de 1890 à 1930.* Librairie J. Vrin, Paris 1984.

Lamer, Annika: *Die Ästhetik des unschuldigen Auges. Merkmale impressionistischer Wahrnehmung in den Kunstkritiken von Émile Zola, Joris-Karl Huysmans und Félix Fénéon.* Verlag Königshausen & Neumann, Würzburg 2009.

Reden, die die Welt bewegten. Verlag Mundus, Stuttgart 1986 (*bringt eine textgenaue, anonyme Übertragung von »J'accuse …!«*).

Bildnachweis

S. 8, 20, 38 (u.), 44, 46, 56, 58, 82 Galerie Le Château d'Eau; S. 10 (r. o.), 14 (u.), 36, 38 (o.), 54 (u.), 62, 68, 70, 72, 74, 76, 78, 86 (o.) Privatbesitz; S. 10 (r. u.) National Museum of Wales, The Davies Sisters Collection; S. 10 (l.) Bibliothèque nationale de France / Archives Charmet / The Bridgeman Art Library; S. 12, 16, 26, 28 Bibliothèque nationale de France; S. 14 (o.) Brown University, Rhode Island; S. 24 (o.) aus: Alphonse Liébert / Alfred d'Aunay: *Les Ruines de Paris et de ses Environs 1870–1871. Cent Photographies.* Bd. 1. A. Liébert, Paris 1871, Nr. 15; S. 24 (u.) Bibliothèque de l'Académie nationale de médecine; S. 32 aus: Bruno Braquehais: *Siège de Paris. Album historique des malheurs de la France.* 1870/71, Abb. 69, 75; S. 34 aus: Victor Baltard / Félix Callet: *Monographie des Halles centrales de Paris, construites sous le règne de Napoléon III et sous l'administration de M. le B[ar]on Haussmann, sénateur, préfet du département de la Seine.* A. Morel, Paris 1863, Taf. 1; S. 40 *Les Soirées de Medan.* Fasquelle, Paris 1930, Frontispiz; S. 42 ullstein bild / Roger-Viollet / Albert Harlingue; S. 48 aus: François Emile-Zola / Massin: *Zola Photographe.* Denoël, Paris 1979, Nr. 117; S. 50, 52, 54 (o.) bpk / RMN – Grand Palais / Hervé Lewandowski; S. 60 Sammlung Volker Dehs, Göttingen; S. 64 Universitätsbibliothek Johann Christian Senckenberg Frankfurt am Main / Sammlung F. N. Manskopf; S. 84 Moonik; S. 86 (u.) akg-images

Autor und Verlag haben sich redlich bemüht, für alle Abbildungen die entsprechenden Rechteinhaber zu ermitteln. Falls Rechteinhaber übersehen wurden oder nicht ausfindig gemacht werden konnten, so geschah dies nicht absichtsvoll. Wir bitten in diesem Fall um entsprechende Nachricht an den Verlag.

Impressum

Gestaltungskonzept: *Groothuis, Lohfert, Consorten, Hamburg|glcons.de*

Layout und Satz: *Angelika Bardou,* DKV

Reproduktionen: *Birgit Gric,* DKV

Lektorat: *Michael Rölcke,* Berlin

Gesetzt aus der *Minion Pro*

Gedruckt auf *Lessebo Design*

Druck und Bindung: *Grafisches Centrum Cuno, Calbe*

Umschlagabbildung: Émile Zola um 1880.
© Süddeutsche Zeitung Photo / Rue des Archives

Bibliografische Information der Deutschen Nationalbibliothek
Die Deutsche Nationalbibliothek verzeichnet diese Publikation
in der Deutschen Nationalbibliografie; detaillierte bibliografische
Daten sind im Internet über http://dnb.dnb.de abrufbar.

© 2013 Deutscher Kunstverlag GmbH Berlin München

Deutscher Kunstverlag Berlin München
Paul-Lincke-Ufer 34
D-10999 Berlin
www.deutscherkunstverlag.de

ISBN 978-3-422-07209-1